# 新漫畫教室

## 技法表現篇

C.C動漫社 編著

# 目　錄

漫畫中人物的表現技法

渲染氣氛的抽象背景

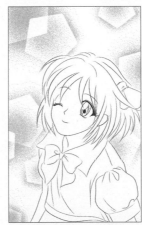 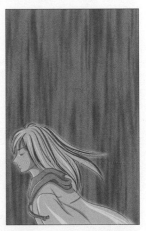

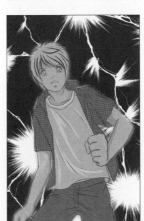 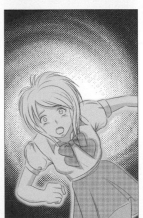

大家在看了很多漫畫作品後，都會不自覺地感嘆某部漫畫畫得很精彩、很吸引人，讓人百看不厭。但是吸引人的漫畫作品到底優秀在哪裡呢？原因大致分為兩點：第一點就是要有吸引人的故事情節；第二點就是作者要有優秀的繪畫技巧，能用各種技法表現出不同的畫面效果。

各種漫畫技法的靈活運用能讓畫面生動起來，充滿活力，讓人一眼難忘。這本書就是要教大家學會一些簡單的漫畫技法，並透過練習達到對各種技法的完全理解和熟練運用，之後就能畫出優秀的作品了。

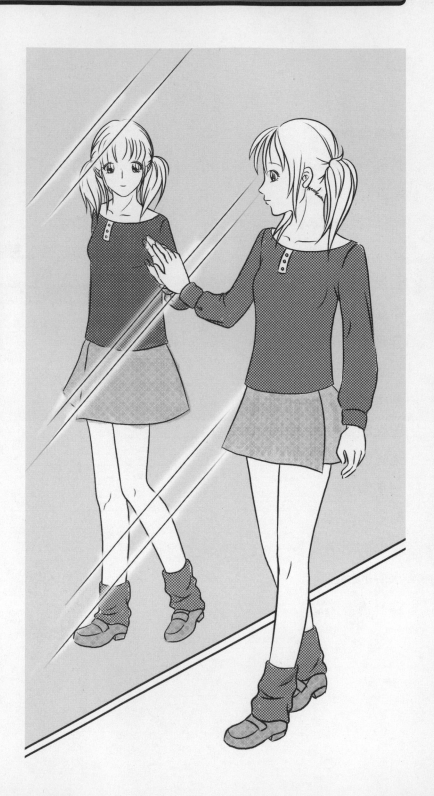

# 本書的使用方法

本書中每個對頁的內容被大致分為三個部分，按照第一部分、第二部分、第三部分的順序閱讀可以幫助大家更有序、更有系統的學習。

● 每個對頁的三部分內容 ●

第一部分：範例圖
第二部分：相關知識內容講解
第三部分：動手練習區

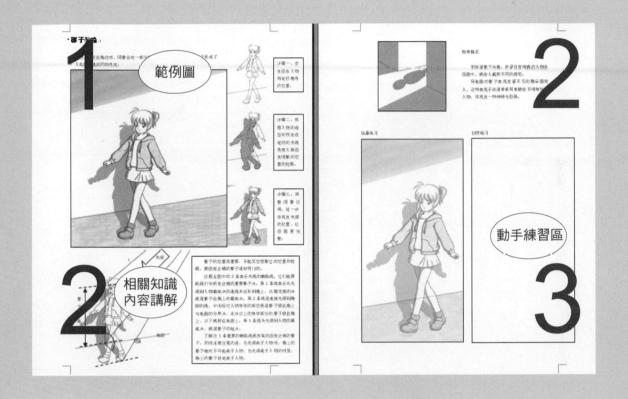

● 線條的魔力

普通的線條，粗細相同，兩頭微尖。

最常用的線條，兩頭細中間粗。

書法筆的線條，粗細隨筆的走向而變化。

筆心很硬的筆畫的線條，粗細相同，而且很細緻。

# 線條的基礎運用

漫畫中的線條是很重要的，它是構成畫面的主要成分，因此學習好各種線條是畫好漫畫的基礎。

| 直線 | 波浪線 | 曲線 | 漸變線 |

這是常用的曲線，一氣呵成，線條流暢，顯得非常漂亮。

用力不均，線條時粗時細。

畫線條時速度太慢，過於緊張，線條不流暢。

線條斷斷續續不連貫。

●線條的應用1：不同部位運用不同粗細的線條能體現人物的立體感。

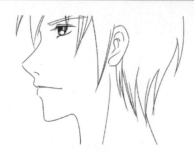 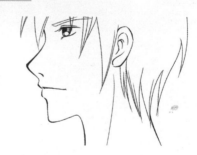

●線條的應用2

試探性線條，很輕。

硬線條，很細。

軟線條，體現立體感。

# 構圖的基礎運用

　　觀察一幅畫時，由於構圖的不同，對畫面觀看的方法和畫面傳達給人的感受都會有所不同，因此能畫出富有故事情節的構圖才是最重要的。我們可以借用一些經典的構圖圖形，來幫助自己畫出優秀的作品。

圓形　　　　　　　　　　　　　三角形　　　　　　　　　　　　　對角分割線

非對角分割線　　　　　　　　　S形　　　　　　　　　　　　　　倒三角形

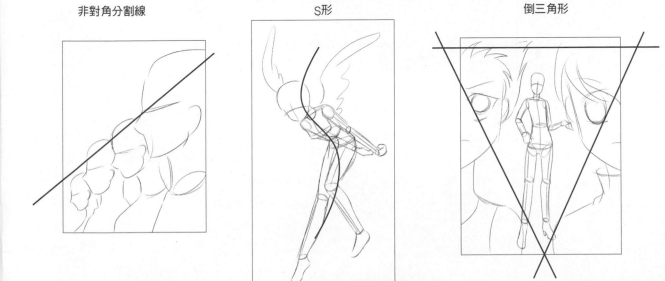

# 光影的基礎運用

合理地運用各種光影可以製造出意想不到的效果，而且有的時候運用誇張的光，可以大大提升畫面的表現力。

同一人物在不同的光影環境下，效果會大不相同。人物體現出的魅力、恐怖感、夢幻感、不明身分等特點都能通過不同的光影淋漓盡致地表現出來。

除了人物身上的各種光影效果，人物身體外的投影、倒影、鏡像等效果也是必不可少的。

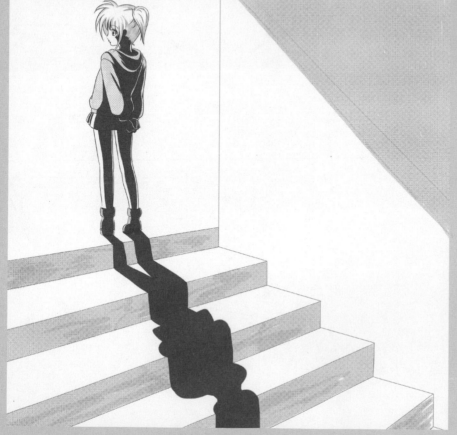

如果根據人物的表情選用合適的光影，就更能體現出想要表達的思想感情或者心理情緒。

我們不僅要學會投影的畫法，還要了解其中的原理。

第 1 章

# ·漫畫中的點線面·

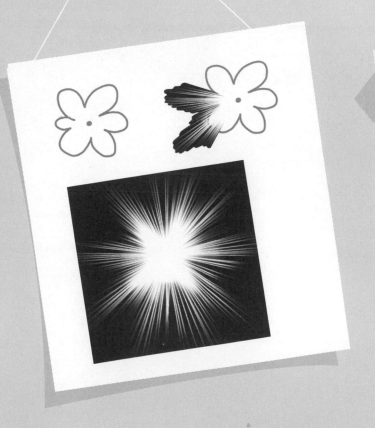

點、線、面是繪畫的三大構成
要素，我們可以把點、線、面巧妙
的結合，畫出讓人賞心悅目的圖
畫。本章的重點就是學習點、線、
面的畫法與分類。

# 點陣與塊面

●正確的點陣

單位點的大小和點距都很均勻。

●錯誤的點陣

點距不均勻，雜亂。

點的形狀不規範。

　　點陣的類型很多，並不限於規範均勻的點陣。通過把單位點有序地重新組合，能變換出很多不同的形狀，但是一定要避免在繪製時很容易出現的失誤。

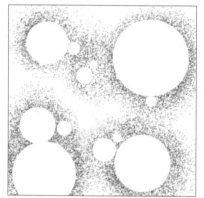

圓形點陣，體現柔光效果。

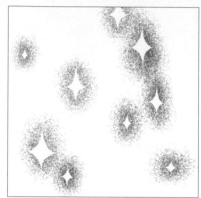

閃亮點陣，體現閃亮效果。

漸變點陣，體現昏暗效果。

●重要的漸變效果

● 塊面的漸變

塊面的漸變是透過明度的變化來體現的。

● 點陣的漸變

點陣的漸變是透過點的密度變化來體現的。

試著畫出各種點陣和塊面

# 直線

　　練習各種直線，注意在徒手繪製直線時不用將線畫得筆直，最重要的是要保持力度的均勻和間距的統一。當然，根據畫面的需要，也可以繪製出不同力度和不同間距的直線，但那絕對不是雜亂無章的，而是很有序的。

●用均一力度慢慢地畫出等距直線

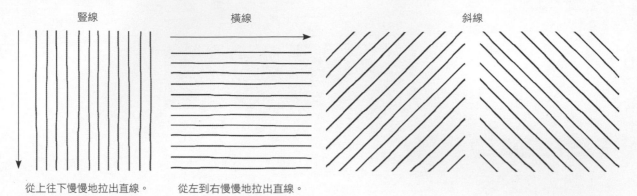

豎線　　　　　　　　　　橫線　　　　　　　　　　　　　　　　斜線

從上往下慢慢地拉出直線。　　從左到右慢慢地拉出直線。

●用不同力度畫出粗細不同的直線

力度大　　　　　　　力度中　　　　　　　力度輕　　　　　失敗的直線，力度不均勻

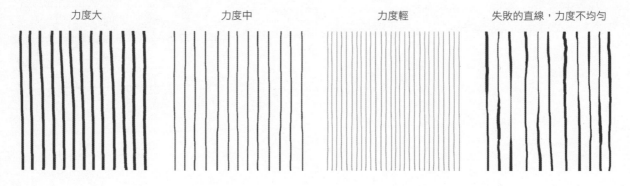

●間距不同的直線

間距大　　　　　　　間距中　　　　　　　間距小　　　　　失敗的直線，間距不均勻

●把漸變運用到直線中

直線與直線之間的距離由上到下做有序的遞增，形成上密下疏的狀態，從而達到漸變效果。

線條由左向右拉，由重變輕，形成左重右輕的狀態，同樣達到了漸變效果。

●沿直尺繪製直線

粗細均勻的線條

快速度地拉出的線條

試著畫出各種直線

# 曲線

曲線在漫畫中是很重要的，在繪製人物和道具的外輪廓時，通常都會用到各種不同的曲線。

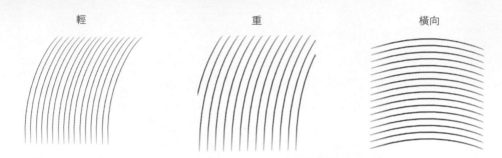

輕　　　　　　　　　重　　　　　　　　　橫向

繪製規範優美的曲線時，需要注意筆的力度。下筆要輕，畫到中間要慢慢加重力度，同時注意曲線的弧度是否保持優美，最後慢慢收力以形成好看的線尾。

●用曲線畫圓弧

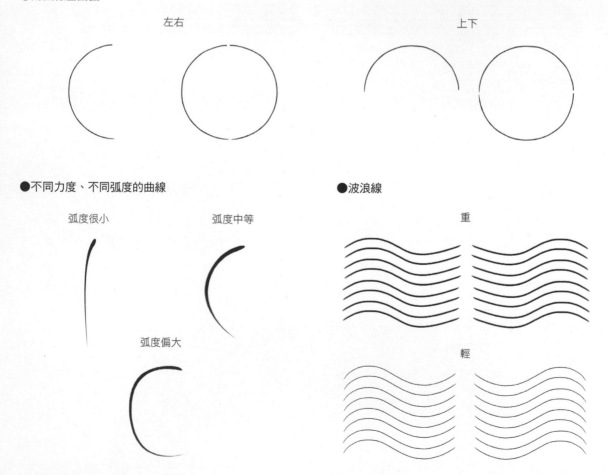

左右　　　　　　　　　　　　　上下

●不同力度、不同弧度的曲線　　　　　　●波浪線

弧度很小　　弧度中等　　　　　　　　重

弧度偏大　　　　　　　　　　　　　輕

●長波浪線

不同波浪線的不同排列效果，能根據具體情況運用到漫畫中的很多地方。

間距均勻，弧度較小的波浪線。

間距均勻，弧度較大的波浪線。

弧度較小，隨意排列的波浪線。

弧度較大，隨意排列的波浪線。

試著畫出各種曲線

# 集合線

變化直線並用各種不同的方式排列起來，能表現出很多種不同的效果。

● 集合線

發散點在中間

 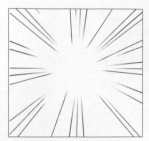

發散點在一旁

 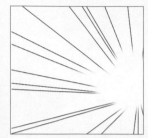

集合線常常用來表現閃光、強光和爆炸等效果。在繪製的時候，首先要定好中心點，中間高亮區域的大小和形狀，然後用直尺靠緊中心點，一邊沿著直尺畫線，一邊旋轉直尺。中心點不一定非要在紙上，可以在旁邊，甚至可以在畫紙以外的地方。

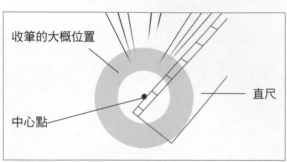

收筆的大概位置

直尺

中心點

集合線排列的疏密和範圍都是由作者自己決定的。畫集合線時，要做到變化、和諧與統一。

  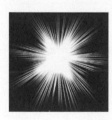

將集合線的收筆位置調整，並加密排列，再將外圍塗黑，就成了強光的效果。

● 網紋

1.畫出一小塊方形的網紋圖案。

2.旋轉角度後，再畫出一小塊方形的網紋圖案。

3.在兩個方形中間再添加一塊網紋。

4.繼續重複添加網紋，完成繪製。

●波線紋

1.用小橫線畫出一小塊梯形。

2.稍微旋轉角度後畫出一小塊梯形，並與第一塊梯形重疊起來。

3.畫到適當的位置時，重疊一個倒梯形以改變方向。

4.繼續重複添加小橫線，完成繪製。

試著畫出各種有變化的集合線

# 網紙

　　網紙的用途非常廣泛，人物的頭髮、衣服、陰影等都可以用網紙上色。網紙的種類也很多，最常用的是網點紙，另外還有各種形狀的網紙、漸變網紙、灰度網紙，此外還有些風景和圖案的網紙，它們可以直接作為背景來使用。

●網點紙

　　網點紙的型號有很多，可以根據具體情況選擇需要的網點紙來製造有層次感的效果。注意，在使用之前，一定要先了解每種網點紙的特點。

點非常細小，間距也比較小，比較柔和。

點的大小適中，間距適中，能很清晰的看到點。

點和間距都偏大。

點很大，間距很小，點與點之間幾乎連接上了。

●其他網紙

●網紙的重疊

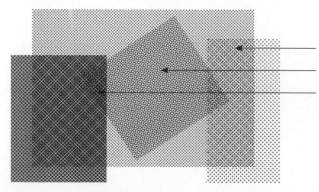

可以將相同網點的不同型號重疊。

可以將相同網點以不同角度重疊。

可以將兩種網點紙重疊。

　　網點的重疊能在不經意中製造出意想不到的效果，所以在運用的時候要善於多觀察、多思考。

●靈活地運用網點紙

 把網點紙沿著線稿邊緣工整地貼。

把網點紙超出線稿的邊緣貼。

把網點紙沿著線稿的線條貼。

　　為女孩的頭髮貼上同一種型號的網點紙。但是用不同的方式貼就會出現完全不同的效果，把它們合埋地運用在畫面中就能讓畫面變得更加有趣。

試著用網紙貼出自己喜歡的效果吧

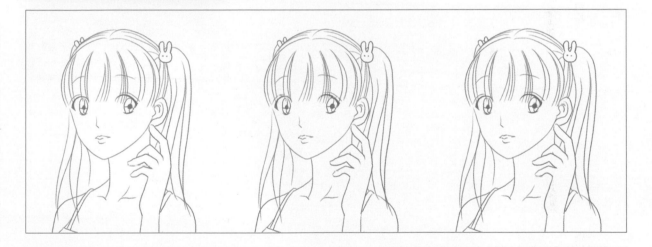

自己檢查重點

【問題 **1**】請在下列幾組直線中選出唯一正確的一組。

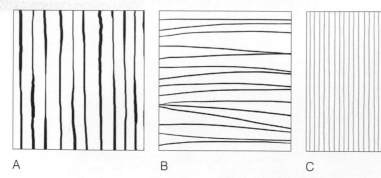

A　　　　　B　　　　　C

答案：☐

● 第一題提示：透過對直線的學習，我們了解到在繪製直線的時候要力度均勻，線與線之間的間距也要均勻，即使要有變化也是有規律的變化，掌握這些知識點後就能很容易地判斷出以上幾組直線中正確的一組了。

【問題 **2**】請在下列幾組集合線裡選擇出錯誤的一組。

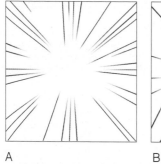

A　　　　　B　　　　　C

● 第二題提示：一組正確的集合線是以一個中心點發散出來的，不管中心點的位置在哪裡，發散出來的線條都會以這點為中心，這樣就能判斷出哪些是正確的，哪些是錯誤的了。

答案：☐

【問題 **3**】請在下列幾組點陣裡選擇出錯誤的一組。

A　　　　　B　　　　　C

● 第三題提示：點陣的特點是單位點大小均勻，排列既有變化又很有序，清楚這些特點後就能一眼看出不正確的一組點陣。

答案：☐

正確答案：A、B、A

20

第**2**章

# 讓畫面更完美的常見構圖

構圖沒有錯與對之分，只有好看與不好看的區別。想要畫出好看又吸引人的畫面，構圖就要有一定的技巧。仔細觀察各類構圖，不管是常見的，還是另類的，多學習就能慢慢掌握構圖的技巧了，下面就讓我們學習一些簡單的常見構圖。

# 一人構圖

　　當畫面中只有一個人物的時候，在構圖上可以多考慮人物的各種取鏡方式，根據不同的情況選取適合的或者誇張的取鏡方式來表達相應的內容。

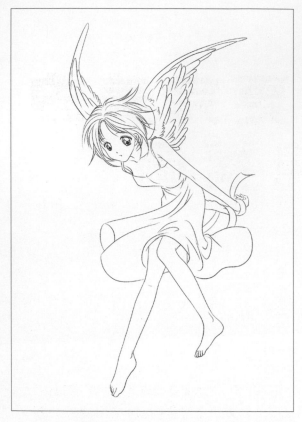

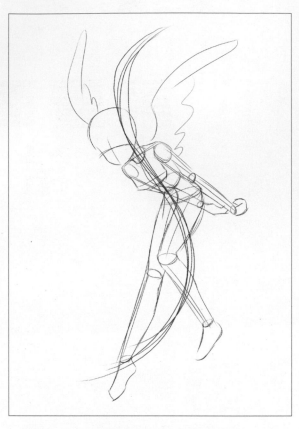

　　根據人物的形象、想要表達的狀態或者情緒等內容選擇適當的取鏡，比如想表現天使女孩飛在空中，那麼取人物的全身景是最恰當不過了。

　　典型的人物全身景構圖是把人物放在畫面的正中，上下左右方向都留有空白，給人一種懸在空中的感覺，這與主人公的天使形象剛好相配。

　　此外，把人物形象塑造成S形讓畫面產生流暢的動感，帶給人一種柔美的印象，通常在表現女孩身體線條或者美麗的秀髮時可以使用。

**以下幾種構圖看似沒有明顯問題，但是都不能準確地表達出飛在空中的感覺。**

**腰上景**
由於看不到腿腳，所以不能明確地說明人物是懸在空中的。

**上下截斷式取景**
不僅看不到腳，也看不到頭頂與翅膀，更不能表現出飛的感覺。

**腿部特寫**
作為單幅圖畫，只有一個普通的特寫取景，表現力度太弱，使主體不明確。

● 常見的一人構圖

**全身景**
人物背面的全身景通常
用來表現離開、遠去、
消逝等狀態，體現出一
種憂傷淒涼的感覺。

**膝上景**
這是上半身造型的標準
構圖，通常是對人物招
牌動作與招牌表情等個
性的完美體現。

**腰上景**
仰視的腰上景與截斷
肢體的巧妙結合，製
造出一種壓迫感和神
秘感。

**特寫**
運用特寫鏡頭來突出
人物的表情或者情
緒，根據不同的表情
製造出不同的誇張感
和強調效果。

臨摹練習

創作練習

# 兩人構圖

當畫面中出現兩個人物時，用兩人的關係來作為構圖的主要思考方向。

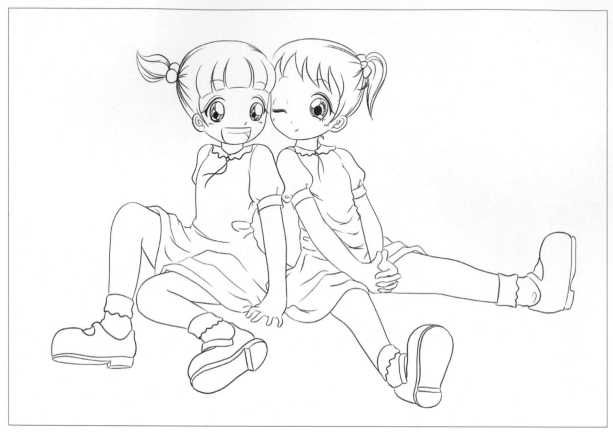

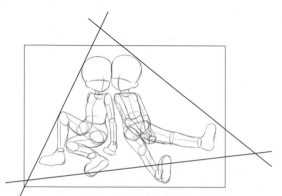

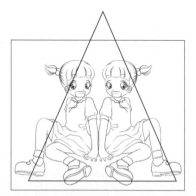

兩個女孩相互靠著，很開心地坐在一起，明顯看出她們是好朋友。

這幅圖運用了三角形構圖法，這是最簡單也最容易掌握的構圖方法。我們在構思的時候就要先想好兩個人物的動作以及位置關係，怎樣才能構成一個好看的三角形構圖。

要注意的是，在沒有特別指定的情況下，儘量避免用等邊三角形構圖，三角形的位置也不要水平地擺在畫面的正中間，這會使畫面死板不生動，不吸引人。

如果想表現雙胞胎或者同一個人物的狀態、表情等發展變化時，可以適當地運用等腰或者等邊三角形來構圖。

●常見的兩人構圖

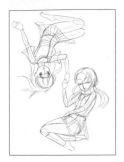

**好朋友**
兩個人構成一個S形的構圖,動作幾乎一致,沒有遠近距離,說明兩人的關係是平等的。

**好搭檔**
典型的三角形構圖,站立著的人物四平八穩地在畫面正中,動作造型很霸氣,說明她是主要人物,左下角的人物氣勢稍弱一點,起到輔助和襯托作用。

**戀人**
這張圖運用了打破平衡的構圖,人物都集中在左下角,而右上角是空白的,這讓人覺得缺少點什麼,或許是他們的戀情被周圍的人反對了,整個畫面給人一種淒美的感覺。

**思念**
這是膝上取鏡與特寫鏡頭的完美配合,表達出身處兩地的思念和憧憬。

臨摹練習

# 三人構圖

　　三人構圖除了要考慮人物之間的相互關係外，還有兩種基本模式可以參考：一種為平等模式，另外一種為2:1模式。

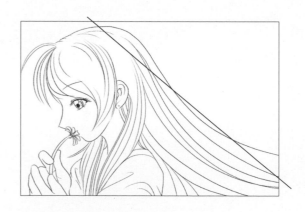

　　此圖的主體是長髮女孩。由於她的犧牲，成全了後方兩人的戀情。這是典型的2:1模式構圖，同時結合了複合三角形構圖，這樣可以製造大小的差異，讓畫面主題突出，主次也很分明。

　　如果去掉後方的兩個人物，就變成了肩上景的一人構圖，這樣可以突出人物悲傷與無奈的表情，但是卻不能說明人物的背景故事。

●常見的三人構圖

中間的人物採用全身景，左右兩邊是人物的正面半臉特寫，整個畫面構圖飽滿，體現出人物的正面感，很有吸引力。

近景、中景、遠景呈縱向流線型排列，讓畫面產生強烈的流動感，而且大小的差異也區分出不同人物的重要性。

這是常見的三人並列構圖，兩邊的人物圍繞中心人物表現出強烈的同伴意識。

一人在前，另外兩人在後的畫面是典型的三角形構圖，畫面有很強的穩定性。

臨摹練習

# 四人構圖

　　四人構圖通常用對等的構圖方式或者1:3的構圖方式，而儘量避免用到2:2的構圖方式。因為人物不多，2:2的構圖方式太過平衡，不管是左右，還是上下，都處在一個平衡的狀態下，整個畫面就會缺少生氣。

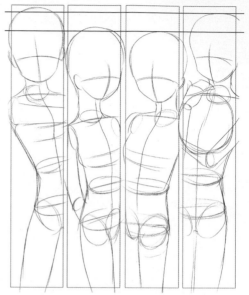

　　四個人物並列橫向排列的構圖，體現了四人是關係平等的好朋友。為了構圖更好看一些，可以把中間兩個人物的高度降低一點，讓畫面有微弱的起伏變化，不至於太過飽滿而讓人感到亂。圖中用了四個大小相同的格子，既可以分割每個人物，又強調了人物之間的平等關係。

　　用頭部特寫結合並列排列，能表達出人物之間的感情。

　　2:2的構圖不太適合用在四人構圖上。

●常見的四人構圖

   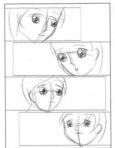

近景與遠景的強烈對比製造出大小差，讓構圖更吸引人了。

同樣的角度，不同的前後距離，給人並排在同一起點的感覺，表明人物之間的關係是隊友。

寫實的人物加上三個Q版人物，體現出寫實的人物是主要角色，其餘三個Q版角色都是圍繞主要角色的。

將四個並列的，不同人物的相同表情特寫放在一個構圖中，來強調四個人遇到同一件事情時的相同反應。

臨摹練習

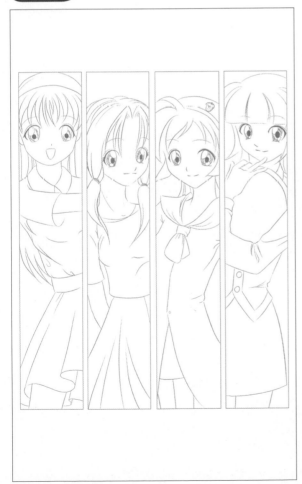

創作練習　根據下列人物畫出適當的四人構圖，把畫面補充完整。

自己檢查重點

構圖知識點小總結

構圖的重要考慮因素:

**1.從優選擇構圖導航圖形**
　　單幅作品可以是縱向的,也可以是橫向的,當然也不排除很誇張的單幅構圖作品。在考慮構圖的時候,可以用很多簡單的幾何圖形來做鋪墊,或者說是構圖的導航圖形,比如之前運用到的S形、三角形、分割線、對比圖形等,除此之外還有倒三角形、圓形、隧道形等圖形。

**2.讓構圖體現思想和情緒**
　　在考慮構圖的時候還有一點不能忽視的重要因素,那就是圖中的故事情節或者是思想感情的不同,人物或事物的主次,體現在圖中的位置大小比例等因素都會有所不同。通常情況下,我們都會給第一人物最重要的位置,不管是在畫面的中間,還是偏左偏右,都會有其他的配角或是其他的事物來襯托,以達到主次分明的效果。

【問題 **1**】選出適合下列構圖的導航圖形。

A. S形
B. 倒三角形
C. 對比
D. 圓形

答案

【問題 **2**】在下列構圖中分別選出正確的構圖:1.戀人。2.主角突出。

A　　　　　B　　　　　C　　　　　D

1.答案:

2.答案:

正確答案:D、C、A

30

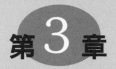

第**3**章

# 漫畫中人物的表現技法

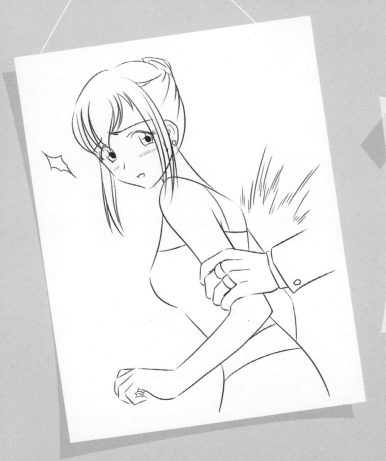

　　為了讓漫畫中的人物更生動有趣，我們就要學會運用各種表現技法來繪製人物。我們可以把自己想像成一位整形醫師，用自己的一雙巧手把乏味的人物變得生動起來，從而讓人物能更完美的體現出角色的特點和魅力。

# 人物取鏡表現技法

　　將不同的取鏡用在不同的場合中，可以讓人物的表現力度增強。繪製漫畫時，要根據劇情的變化與發展，選擇適當的人物取鏡。

腰上景

膝上景

全身景

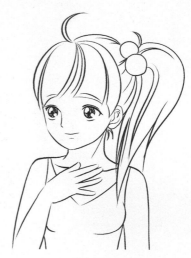

腰上景與胸上景通常出現在人物談話或者上半身有特定動作的時候。

胸上景

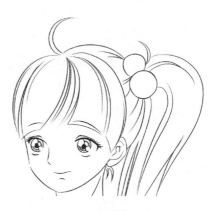

頭部特寫

全身景與膝上景通常用在人物初次登場，大致介紹這個人物的身分特點、性格特點或者其他特點的時候。

局部特寫

　　人物的各種取鏡不一定非得按照一定規律來表現，更多的是根據劇情來靈活運用這些鏡頭，把想表達的狀態、情緒等特點淋漓盡致地表現出來。

　　頭部特寫鏡頭主要表現出人物的表情以及人物的心理情緒與狀態。局部特寫更是體現出了人物的心情，它能刻畫出人物的某個細節。

鏡頭拉近　　　　　　　　筆觸越來越細致，細節描畫得很到位。

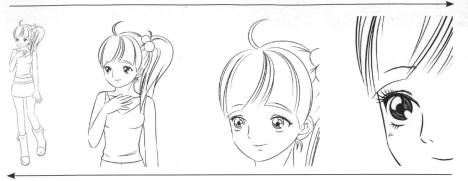

筆觸越來越簡練，控制大體效果。　　　　　　鏡頭拉遠

臨摹練習　　　　　　　創作練習　　從特寫到全身景，試著畫出自己喜歡的人物鏡頭。

# 臉部的表現技法1

想讓人物的臉部美麗又有立體感,透過描繪臉部輪廓的簡單線條就能表現出來。

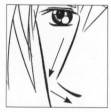

將鼻子的線條分成兩段,鼻梁部分的線條中間粗兩端細,線尾收筆要自然;鼻底的線條由細變粗,表現出立體感。

正面臉部的畫法同樣分為兩段,通常兩條曲線的連接處要自然地斷開,顯現出臉部美麗又有光澤。

下顎的線條在轉折點處變粗能體現出臉部的立體感。

把女孩子的下巴畫得圓潤一點,能突顯女孩的可愛氣質。脖子的線條是向內彎曲的線,同樣是中間粗兩端細,體現立體感。

耳朵的線條也要仔細調整,可以根據不同的部位做粗細變化。

正面的鼻子線條很簡單,用短短的小線條表示出來就可以了。嘴巴下沿的線條稍微粗一點可以顯出嘴巴的形狀和立體感。

把線條毫無變化的臉部和線條有各種變化的臉部放在一起做比較時，就能很明顯地看出後者更有可觀性，臉部的表現更突出，看起來更有立體感和層次感。

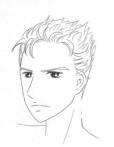 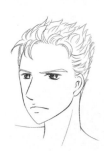  

臨摹練習

創作練習　試著畫出有立體感的正面臉部。

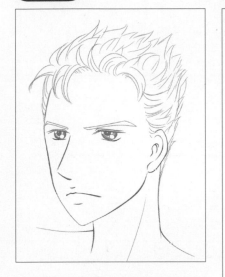

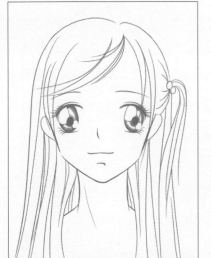

# 臉部的表現技法2

側面臉部的變化更為明顯。

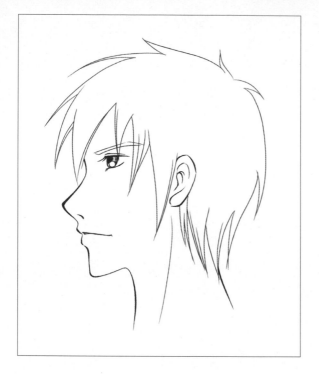

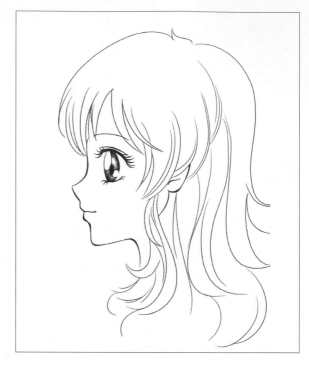

 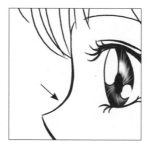

男孩鼻子的線條比較硬朗，鼻尖的線條要畫得粗一些，顯得挺拔，有氣勢。女孩的鼻子要特意畫得塌塌的，很可愛，鼻樑的線條稍粗，鼻尖的線條很細，好像就要斷開一樣。

側面的嘴巴輪廓更要注意線條的變化，越接近嘴唇的邊緣，線條就越粗，這可以充分體現出嘴唇的厚度和立體感。嘴唇下方的曲線是向內彎曲並向內加粗的。

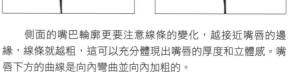

下巴的尖部要稍微加粗，這是為了體現出立體感。男孩的下巴與脖子的曲線弧度稍小，而女孩的則相對柔軟圓潤一些。

把線條毫無變化的臉部和線條有各種變化的臉部放在一起做比較時，就能很明顯地看出後者更有可觀性，臉部的表現更突出，看起來更有立體感和層次感。

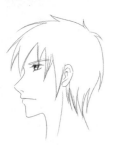 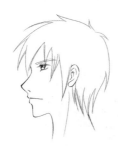  

臨摹練習

創作練習　試著畫出有立體感的側臉。

# 眼睛的表現技法

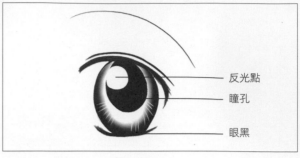

反光點

瞳孔

眼黑

把眼黑部分畫大會使人物顯得乖巧可愛，而畫小會使人物顯得成熟美麗。把瞳孔和反光點畫大或者畫小也能達到相似的效果。同時，瞳孔與反光點是表現人物視線的關鍵，必須強調兩者的明暗對比。

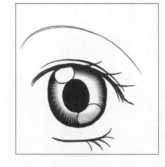
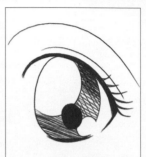

漫畫中各種類型的美少女、美少年都有能充分體現他們個性的眼睛。眼睛畫法可以通過眼眶、眼珠、反光點和瞳孔的形狀變化來體現出各自不同的特點。

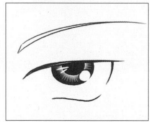
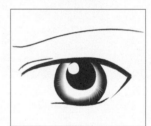

眼睛中的反光點和瞳孔很重要的，不同的位置、不同的形狀、不同的大小都能製造出不同的效果，不管是可愛俏皮，還是撫媚帥氣都能透過恰當的反光點與瞳孔來體現。

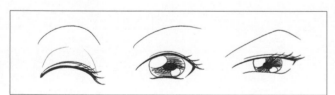

**●微笑的眼睛**

微笑的時候，眼睛可能會瞇成一條縫，是向上彎曲的曲線，也可能是半閉半睜的樣子，或是下眼皮與上眼皮都微微向上彎曲。

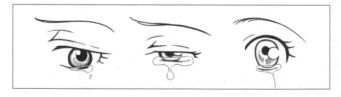

**●流淚的眼睛**

淚水的輪廓要用很細、很流暢的線條描繪，中間自然地斷開體現出淚水的晶瑩剔透。被淚水覆蓋的眼珠要畫得模糊，在接近淚水邊緣的地方是幾乎看不到眼珠線條的。

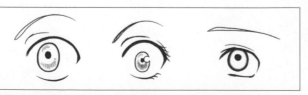

**●睜大的眼睛**

受到驚嚇或者是非常驚奇的時候，眼睛會睜得很大，畫的時候主要把上眼眶和下眼眶的距離拉開一點就可以了。眼珠裡的瞳孔要畫得很小，這樣眼黑部分就會變得很大。

● 視線與反光點
透過反光點的位置來表現人物眼睛的視線。

向斜上方看　　　　　　　向旁邊看

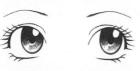 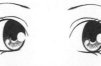

向斜下方看　　　　　　　錯誤的反光點位置

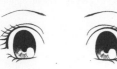 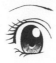 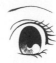

反光點位置混亂。

臨摹練習

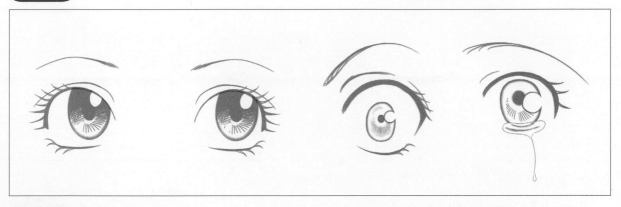

創作練習　試著為下面的人物添加合適的眼睛。

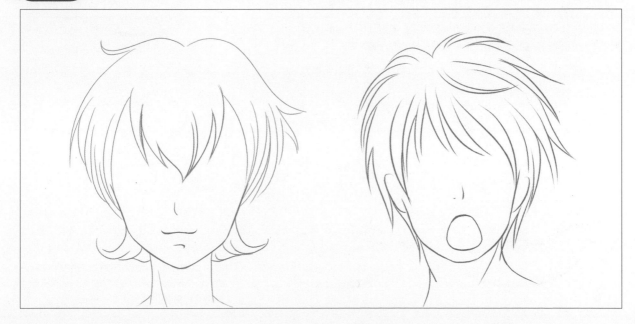

# 嘴巴的表現技法

通常在繪製嘴巴的時候，都只用一兩條簡單的曲線來表示，但是想要把嘴巴畫得更生動，就不能只用單調的線條來表現了。

透過比較能很容易地看出，用變化豐富的線條描畫出來的嘴巴更有美感和立體感，用單一的線條畫出來的嘴巴就顯得平淡甚至有些乏味。

第1與第2部分畫得比較粗，體現出上下嘴唇閉合時的陰影深度和立體感。

第3部分是最粗厚的部分，使嘴唇顯得圓潤厚實。

第4部分是下唇溝，線條也很粗，因為那是嘴唇下面陰影最深的地方。這條線與嘴巴中間的距離能體現出下嘴唇的厚薄。

第5部分是上嘴唇的正中與人中的分界線，用很細、很短的小曲線表現。而這條線與嘴巴中間的距離能體現出上嘴唇的厚薄。

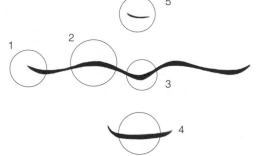

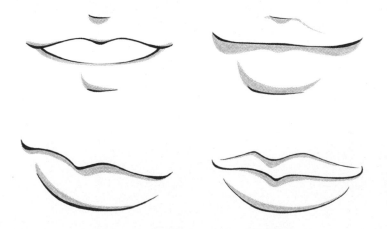

透過仔細觀察，同時考慮到不同的人物，不同的角度和光線等因素，就能用變化豐富的線條畫出更多生動的嘴巴。

●各種不同的嘴形

「哈」嘴巴自然地張開。

「哦」嘴巴向中間張開成一小口。

「嘻」嘴巴向兩邊拉伸。

「啊」嘴巴大大地張開。

臨摹練習

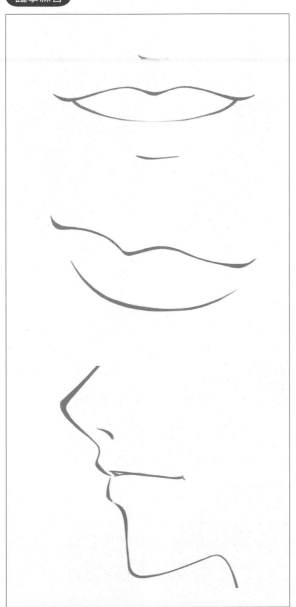

創作練習　根據表情畫嘴巴，試試微笑與生氣的不同效果。

41

# 黑髮的表現技法

　　在漫畫中表現黑髮時，並不是單純地把頭髮部分塗黑就可以了，更重要的是要表現出頭髮的光澤。光澤的方向決定頭髮的走向，光澤的多少與粗細決定當時人物所在環境的光源強度，把握好繪製頭髮光澤的技巧就能靈活地畫出各種類型的黑髮了。

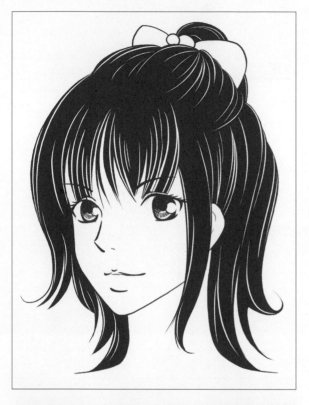

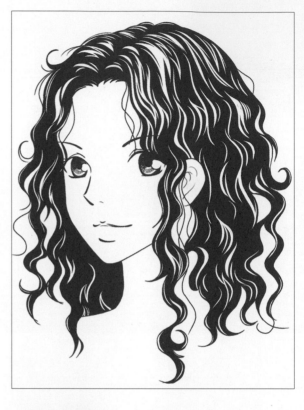

1.把頭髮部分塗黑。　2.用筆蘸上水分適當的白色顏料畫出流暢的曲線。　3.反覆畫曲線，注意曲線的走勢，要隨著頭髮的走向畫。

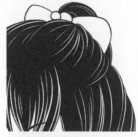
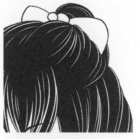

直髮的光澤就是優美的標準曲線，兩頭尖中間稍粗。

繪製失敗的光澤，沒有體現出頭髮的走向。

捲髮的光澤大致呈S形，同樣也是兩頭尖中間稍粗的。

●黑髮的繪製過程

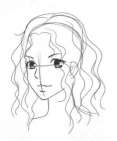  

1.首先畫出頭部與頭髮的輪廓圖。 2.把頭髮部分沿輪廓線塗黑。 3.根據頭髮走向畫出光澤。

練習日誌

年 月 日

臨摹練習

創作練習

# 金髮的表現技法

與黑髮相反，金髮本身的固有色就非常淺，通常用白色表示就可以了，但並不是一味地留白就能體現出金色的頭髮，無論頭髮顏色有多淺，有多淡，同樣也要有光澤，同樣也需要用光澤來體現頭髮的走向。

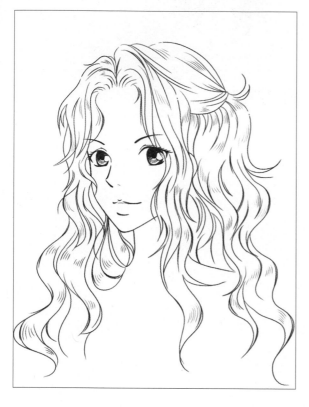

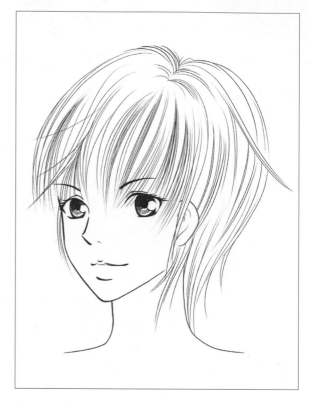

1.大致地畫出頭髮的基本形態。

2.對基本形態稍加修改與強調。

3.在適當的部位順著頭髮走向添加短小的曲線組。

繪製失敗的光澤，沒有按照頭髮的走向繪製曲線組，曲線組分布也很混亂。

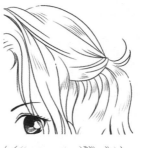

金色的捲髮用小曲線組來表現光澤。

金色的直髮可以直接用流暢的長曲線畫出細髮絲，就可以表現頭髮的顏色了。

●畫出美麗頭髮的小技巧

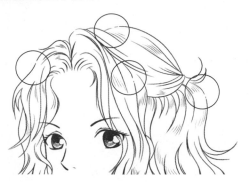

注意左圖中畫圈部位的
線條。把頭髮向光部分的線
條巧妙地畫斷，能讓頭髮看
起來更有光澤、更有活力。

臨摹練習

創作練習

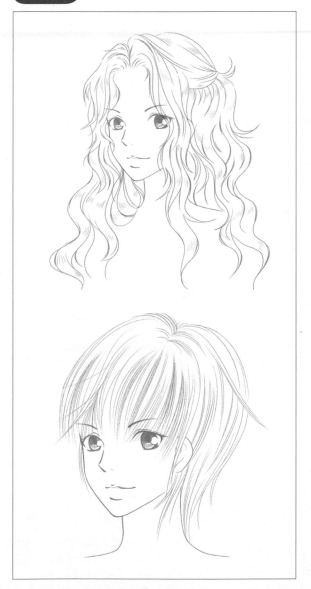

# 身體線條表現技法

繪製人物時首先要確定人物的基本動態，再用隨意的線條對輪廓進行繪製，最後確定最準確的線條作為清稿。

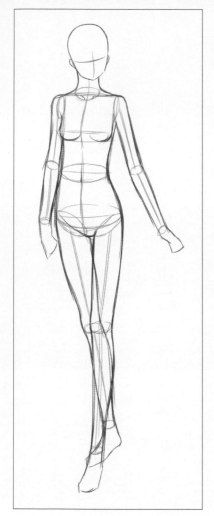
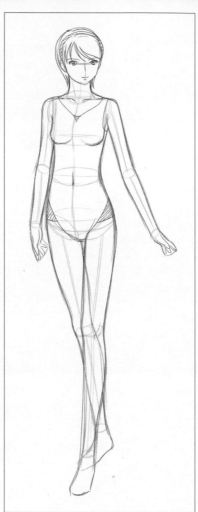

　　描線是一個反覆的過程，並不是一次性完成的。在第一輪的描線中有大量的不明確線條，表現出人物的大概輪廓。在接下來的幾輪描線中再逐步確定線條，並將真正需要的線條強調出來。

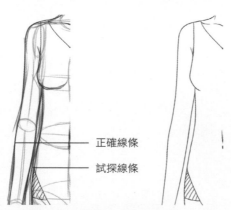

正確線條

試探線條

　　在後幾輪的描線中不斷描出準確的線條，將多餘的線條擦除，清理出人物的草圖。要確定每一條線都清楚了，沒有含糊不清了，描線就算完成了。

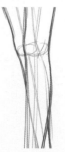

注意被擋住部分的線條一定要畫得輕一些。

●繪製人物身體的小技巧

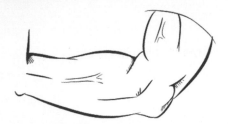

　　透過控制線條的粗細起伏來
表現質感。男性肌肉的線條剛
硬，可以用粗細變化較大的線條
體現強有力的感覺和立體感。

●人物身體線條的繪製

一氣呵成，線條流暢，非常漂亮。

用力不均，線條時粗時細。

速度太慢，過於緊張，線條不流暢。

線條斷斷續續不連貫。

**臨摹練習**

**創作練習**

# 動態線條表現技法

試想一下怎樣才能把速度、運動軌跡甚至是人物內心的情緒畫在紙上，讓畫面動起來呢？

 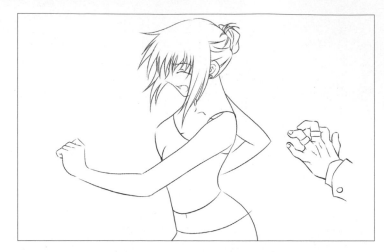

透過上面兩幅圖能很容易地看出這是兩個連續的動作，說明女孩被不明身分的人抓住後使勁甩開，表現出她很驚慌、很害怕的樣子。圖中女孩的表情和動作都刻畫得非常到位，已經無可挑剔了。

但是，再看下面的兩幅圖，雖然在原有的基礎上只是稍微添加了幾組線條，但是卻能讓這組圖生動起來，明顯比上面的圖更吸引人。

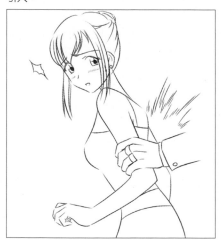 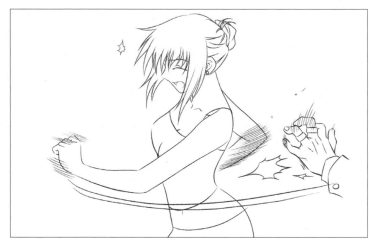

這就是線條的力量，在適當的位置加上適當的輔助線條，就能輕易地表現出各種動態。

這組集合線的中心點就是那隻大手，這表明了這隻突然出現的手是這幅圖的重點。

頭部旁邊類似菱形的圖形體現出人物突然一驚的心理狀態。

左邊的兩組圖中，細小的短線條組體現出速度感，而線條的方向也說明了手部運動的方向。

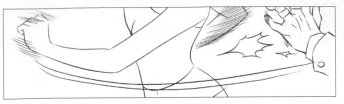 

　　人物手臂下方的兩條很長的曲線表現出人物的手從後面伸到前面的過程，這兩條線明顯地表現出手部運動的軌跡。

　　這一組排列得很密，畫得很細的曲線組表現出手肘的快速運動。

臨摹練習

 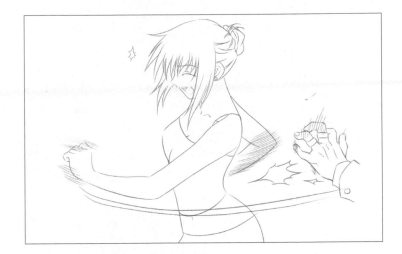

創作練習　下圖為人物揮手反抗的動作，試著在圖中添加適當的速度線條和運動軌跡線條。

# 服裝的表現技法

各式各樣的漂亮衣服在漫畫中是不可缺少的一部分，要學會運用多種筆觸或者網紙來表現各種質感的衣服。

緊身的小襯衣，布料稍顯單薄，所以皺褶很少。因此要畫得簡潔，只在紮口部位稍微畫一點簡單的皺褶，概括出衣服的主要皺褶方向就可以了。

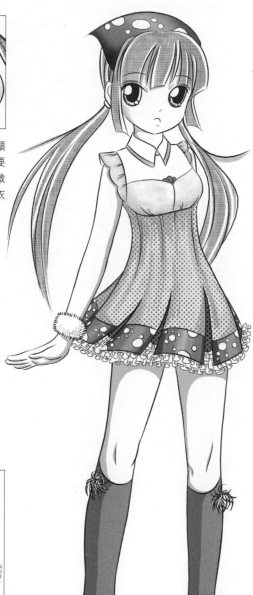

毛質服飾的畫法有很多，通常用曲線畫出毛稍長的毛球或者毛皮衣服，或者就用很短小的線條畫出來，體現出毛茸茸的感覺。

花邊雖然很小，不太起眼，但是卻有點綴的作用，能為服裝增添不少亮點。它們的種類很多，皺褶也有多有少。

可愛的花邊裙子，布料很有下垂感，皺褶也顯得很順，因此畫的時候基本上都是從上而下的曲線。

想表現出表面很光滑的皮鞋就要注意鞋面上的亮部光，不管鞋子本身是什麼顏色，它的亮部光總是白色的，因此要沿著鞋子的形狀在適當的位置上畫出來。

●花邊的畫法

1.首先畫出花邊的邊緣線。

2.沿著邊緣線畫出需要的花邊形狀，距離的遠近是根據服飾的要求來確定的。

3.向邊緣方向畫出皺褶線條。

臨摹練習

創作練習

【問題 **1**】請在下列線條中選出正確的一條。

A

B

C

D

● 第一題提示：正確的線條是流暢優美的，一氣呵成的。掌握這點就能準確地選出正確答案了。

答案：

【問題 **2**】請為下圖添加適當的線條體現出人物的動態與速度。

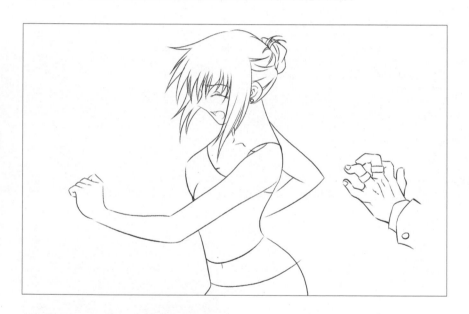

● 第二題提示：首先觀察和思考人物的動作是怎樣的，方向是怎樣的，再從人物的表情中推斷出動作速度的快慢，再適當地畫出輔助線條就可以了。

【問題 **3**】請選出下列髮絲畫法錯誤的一幅圖。

A

B

C

D

● 第三題提示：在頭髮的畫法中最重要的一點就是頭髮的順序，不管是什麼髮型，什麼髮色，髮絲和光澤都要有一定的順序，仔細觀察就能看出錯誤的一幅了。

答案：

正確答案參考：A、B

52

第 **4** 章

# 讓人物顯得真實的光影

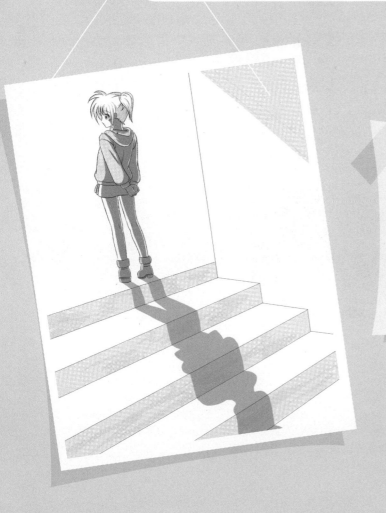

在單調的人物原稿上加上光影效果，畫面中的人物就會立刻變得更有魅力，並能巧妙地體現出一種真實的存在感。同時，不同的光照也能製造出虛幻、恐怖等特殊的視覺效果。

# 頭部特寫光線1

●光源在人物的左上方

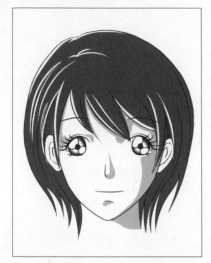 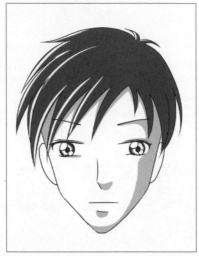 

光線方向

陰影的區域

效果應用：
1.用於加強表現招牌動作。
2.暗藏負面感情
（如嫉妒、陰險、耍手段等）。
3.體現意味深長的表情。

　　當光線從人物左上方斜射下來的時候，頭部左側和左臉部位照到的光最強，臉部的起伏部位和鼻子向相反的方向投下陰影。無論鼻梁的高低、眼睛的大小，這樣的陰影都能有效地體現出五官的特徵。
　　需要注意的是，在漫畫中，這種角度的光線使用過多就會降低視覺上的強烈效果，所以要選擇最適合的場景使用這種角度的光線。

●光源在人物的右上方

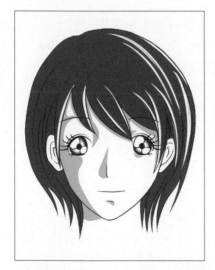 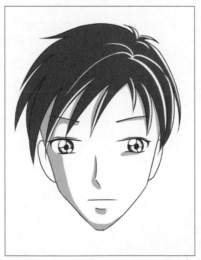 

光線方向

陰影的區域

效果應用：
1.用於加強表現招牌動作。
2.更能顯出個性的面部特點。
3.意味深長的表情。
4.體現更富有魅力的表情。

　　當光線從人物右上方斜射下來的時候，頭部右側和右臉部位照到的光最強，臉部的起伏部位和鼻子向相反的方向投下陰影。不管是怎樣的五官，都因為線條得到強調而顯得非常好看。

臨摹練習

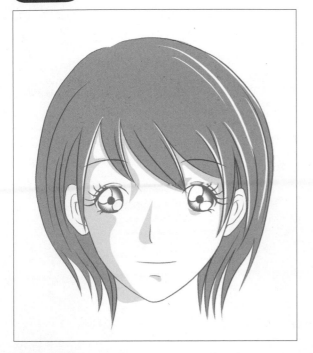 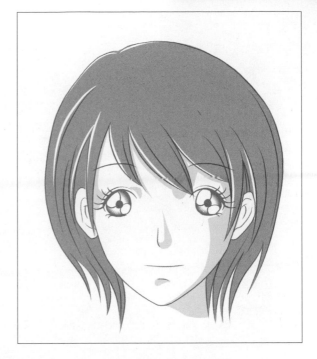

創作練習　試著畫出光源在人物左上方或者右上方時面部的光影。注意角度的不同，陰影的形狀也會有所變化。

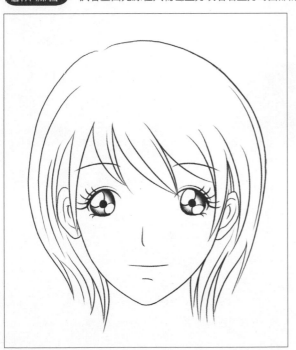 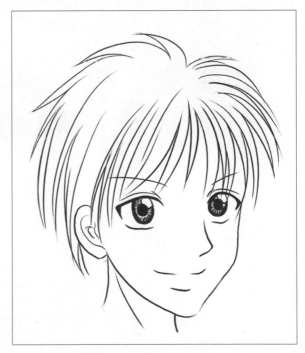

# 頭部特寫光線2

●光源在人物的左下方

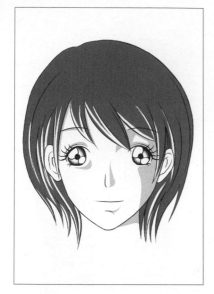 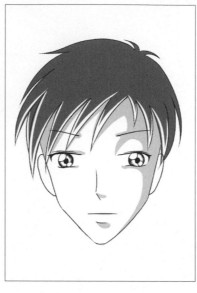 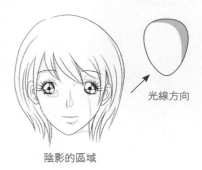

光線方向

陰影的區域

效果應用：
1.臉部抽筋。
2.使眼色。
3.藐視。
4.殘酷。

　　當光線從人物左下方斜射上來的時候，形成的陰影可以襯托出臉部的圓潤感。用這種角度的光線來表現效果特別突出，比如使眼色、向一邊斜視等。臉部鼓起出現皺紋時，臉部肌肉的動作可以清晰地表現出來。

●光源在人物的右下方

 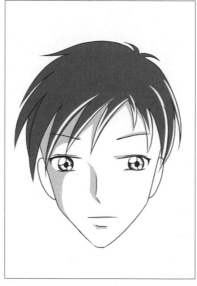  

光線方向

陰影的區域

效果應用：
1.臉部抽筋。
2.使眼色。
3.藐視。
4.殘酷。

　　當光線從人物右下方斜射上來的時候，光影效果與左下方斜射上來的光線很相似。

臨摹練習

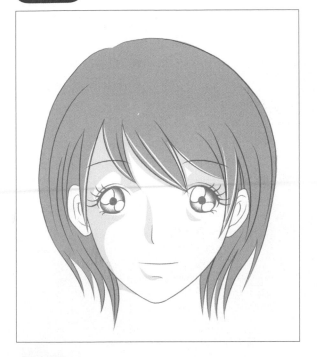

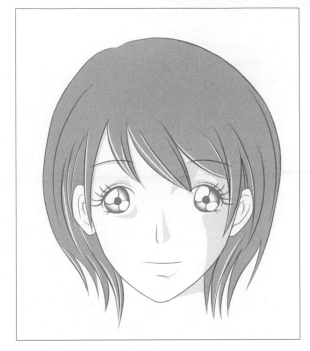

創作練習 試著畫出光源在人物左下方或者右下方時面部的光影。注意角度的不同，陰影的形狀也會有所變化。

# 頭部特寫光線3

●光源在人物的正左方

  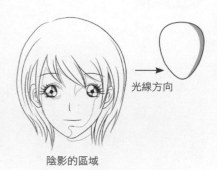

光線方向

陰影的區域

效果應用：
1.表裡不一。
2.欺騙。
3.雙重人格。
4.殘酷。

　　當光線從左側水平射來，這種角度的光線很適合表現兩面三刀的角色。可以用在說謊、使壞、殘酷的人物上，顯示出人物隱藏的內心。

●光源在人物的正右方

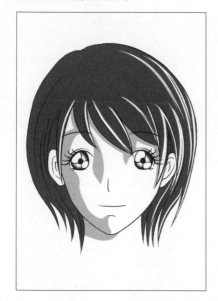 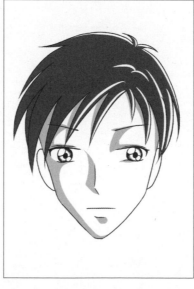 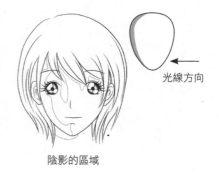

光線方向

陰影的區域

效果應用：
1.表裡不一。
2.欺騙。
3.雙重人格。
4.殘酷。

　　光線從右側水平射來的效果基本和從左側射來的光線效果相同，如果把左光源和右光源瞬間交替使用，可以產生一人雙面的效果，令人印象深刻。

臨摹練習

創作練習　試著畫出光源在人物左側或者右側時面部的光影。注意角度的不同，陰影的形狀也會有所變化。

# 頭部特寫光線4

● 光源在人物的正下方

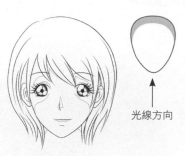

光線方向

陰影的區域

效果應用：
1.恐怖。
2.懸疑。
3.神秘。
4.科幻。
5.憤怒。

　　當光線從人物的正下方射上來時，人物的下巴、嘴唇、顴骨等相應位置以及前額部分都會出現陰影。一般情況下，都不會出現光線從下方射上來，所以當有光線從下方射上來時都會產生讓人感到恐怖的效果。因此，這種角度的光線經常被用在恐怖、科幻、奇幻等場景中，給人可怕的感覺。

● 光源在人物的正上方

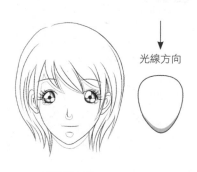

光線方向

陰影的區域

效果應用：
1.悲傷。
2.震驚。
3.灰心。
4.陰森恐怖。

　　從人物正上方垂直射下來的光線所造成的陰影能強調出眼窩、鼻底、下巴等部位的凹凸感。這種角度的光線通常用來表現人物無精打采、疲憊、悲傷的樣子，有時也適合表現皮膚鬆弛、顴骨突出的老年人。

臨摹練習

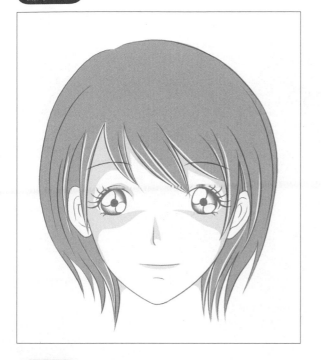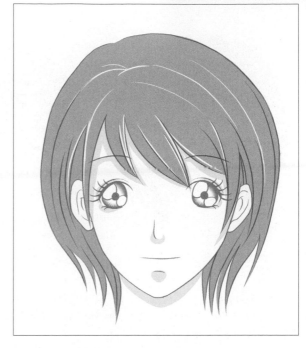

創作練習　試著畫出光源在人物上方或者下方時面部的光影。注意角度的不同，陰影的形狀也會有所變化。

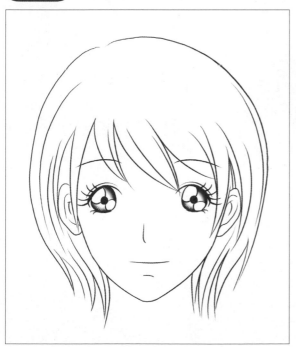

# 頭部特寫光線5

● 光源在人物的正前方

  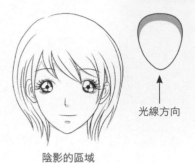

光線方向

陰影的區域

**效果應用:**
1. 回憶。
2. 夢境。
3. 虛幻。
4. 鏡中或水中的影子。

　　當光線從人物的正前方射來的時候,人物臉部的陰影很少,很弱,只在眼睛周圍和頭髮根部有一點,這讓人物有種不太實在的感覺,在漫畫中很少用到。但是在描繪虛幻、夢境、回憶等場景的時候可以用到。

● 光源在人物的正後方

 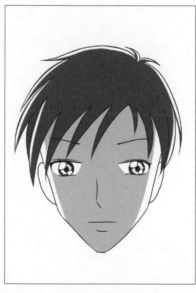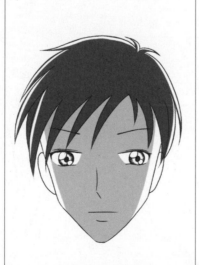 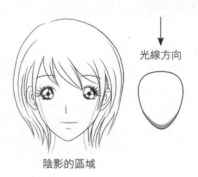

光線方向

陰影的區域

**效果應用:**
1. 內心的憤怒、嫉妒、傷痛。
2. 身分不明。

　　當光線從人物背面射來的時候,整個面部都顯得很陰暗,人物的面部特徵會被掩蓋掉,所以在描繪身分不明的人物時都會運用這種光線。同時在這種光線下,人物的眼白都顯得很突出,這能反映出人物內心的憤怒和悲傷等情緒。

年 月 日

**臨摹練習**

**創作練習** 試著畫出光源在人物前方或者後方時面部的光影。注意角度的不同,陰影的形狀也會有所變化。

●光源在人物的左上方

●光源在人物的右上方

陰影的區域

應用

當光線從人物的左上方斜射下來時，人物左側的肩膀、胸部、腰部、腿部都是向光的一面，而相反的面就處於陰影中，這樣可以充分表現出人物的立體感，也適合表現人物左臂、左腿的動作。

效果應用：
1.用於表現招牌動作、表情。
2.表現夕陽下人物的光影。
3.明顯體現出立體感。

當光線從人物的右上方斜射下來的時候，人物右側的肩膀、胸部、腰部、腿部都是向光的一面，而相反的面就處於陰影中，這樣可以充分表現出人物的立體感，也適合表現人物右臂、右腿的動作。

效果應用：
1.用於表現招牌動作、表情。
2.表現人物在黎明、清晨時的光影。
3.明顯體現出立體感。

這種光線效果最常用在人物的招牌動作或者表情上，大多用來體現出人物可愛和帥氣的一面。但要注意人物的體形、動作的不同，陰影也會有所不同。

臨摹練習

創作練習

試著畫出光源在左上方或右上方時人物的光影。

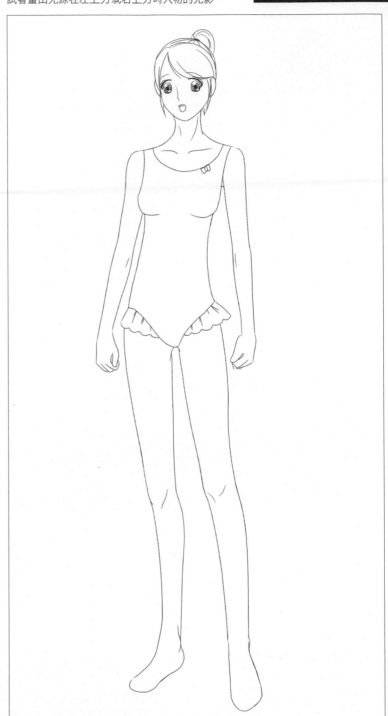

# 全身景光線2

●光源在人物的左下方　　　●光源在人物的右下方

陰影的區域

當光線從人物的左下方射上來時，人物的左腿、左腰、左臂、左胸是向光面，相反的面就處在陰影中，這種光線適合表現人物左臂和左腿的動作。

當光線從人物的右下方射上來時，人物的右腿、右腰、右臂、右胸是向光面，相反的面就處在陰影中，這種光線適合表現人物右臂和右腿的動作。

應用

這兩種光線的效果應用相同：

1.恐怖奸詐。　　4.魄力。
2.幻想。　　　　5.奇幻。
3.緊張。　　　　6.水面反光。

這類光線最常用來表現人物恐怖奸詐，並且表情不是很明顯的時候。但要注意人物的體形、動作的不同，陰影也會有所不同。

臨摹練習

創作練習

試著畫出光源在左下方或右下方時人物的光影。

# 全身景光線3

●光源在人物的正左方　　　　●光源在人物的正右方

陰影的區域

　　當光線從人物的左邊水平射過來時，人物的左半邊處於光亮中，右半邊就處在陰影中。這種光效表示出人物表面與內心的不同，適合用來體現人物的雙重人格等心理特點。

　　當光線從人物的右邊水平射過來時，人物的右半邊處於光亮中，左半邊就處在陰影中。這種光效同樣表示出人物表面與內心的不同。

```
這兩種光線的效果應用相同：

1.緊急。         4.殘酷。
2.爆炸。         5.表裡不一。
3.欺騙、使壞。
```

　　從側面水平直射過來的光線也可以用來表現車燈、手電筒等人工近距離光源的照射，體現出危機感。

應用

　　這類光線常用來表現欺騙、使壞和緊急，即使人物表情比較平淡，但是運用這種光影就能表達出人物內心的情緒。但要注意人物的體形、動作的不同，陰影也會有所不同。

臨摹練習

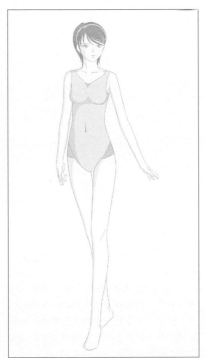

創作練習

試著畫出光源在正左方或正右方時人物的光影。

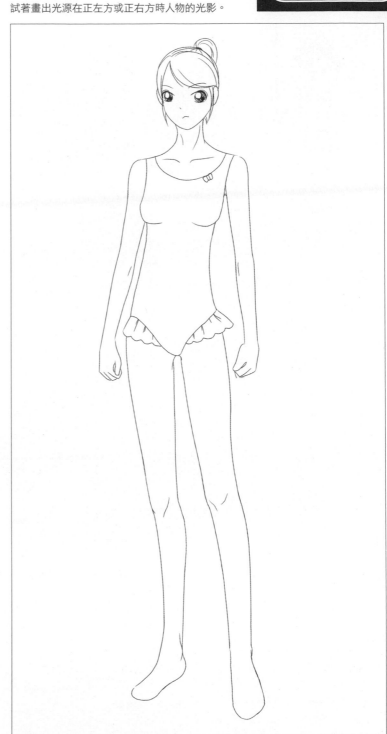

# 全身景光線4

●光源在人物的正下方　　●光源在人物的正上方

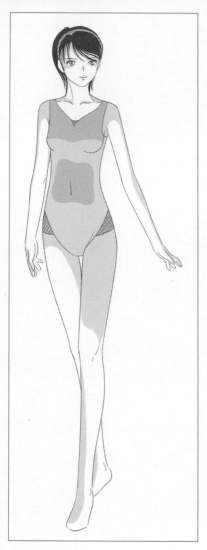
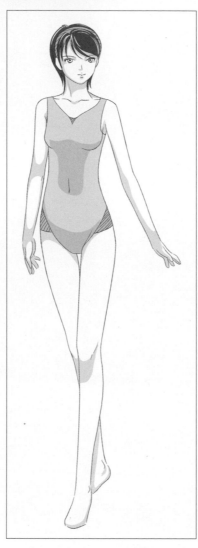

陰影的區域

應用

當光線從人物的正下方射上來時，大腿根、胸部上方、肩膀都處於陰影中。由於通常情況下光源都在人物的上方，所以當光源低於人物時，就會讓人覺得恐怖、詭異。

當光線從人物的正上方射下來時，膝蓋、胸部下方、脖子都處於陰影中。這種光線能突出胸部、大腿的立體感，還能讓四肢顯得修長。

在漫畫中想要表現恐怖、神秘、懸疑、敵意、殺氣、怨恨、嫉妒等負面感情時，從下方射上來的光線就是首選，效果非常明顯。但要注意人物的體形、動作的不同，陰影也會有所不同。

效果應用：

1.恐怖。　　　　4.怨恨、嫉妒等
2.神秘、懸疑。　　負面感情。
3.敵意、殺氣。　5.科幻。

效果應用：

1.正午。　　　　4.希望、美好的
2.強烈衝擊。　　　未來。
3.神秘。

臨摹練習

創作練習

運用光源在正下方時的人物光影所表現出的恐怖和殺氣。

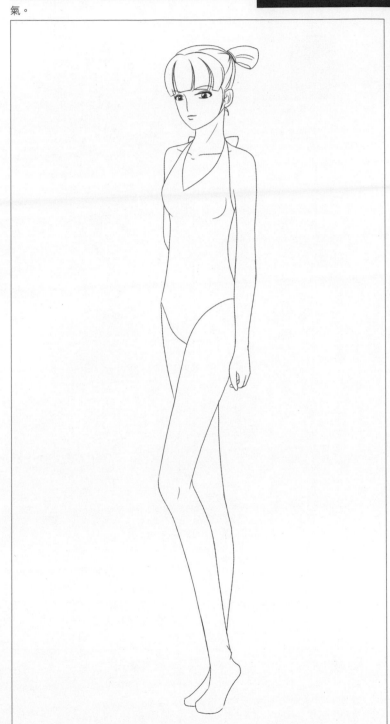

# 全身景光線5

●光源在人物的正前方

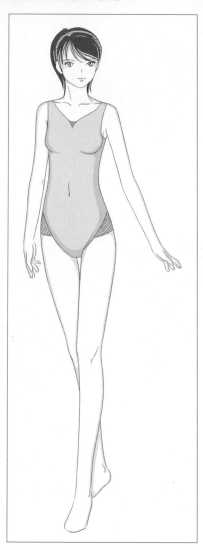

●光源在人物的正後方

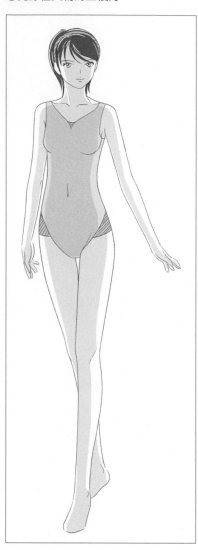

陰影的區域

應用

當光線從人物正面方向射來的時候，人物幾乎全部處在光亮中，陰影的部分很少。這種效果在漫畫中常用來表現虛幻的角色。

效果應用：
1.奇幻。　　　4.鏡中或水中的
2.夢境。　　　　倒影。
3.回憶。

當光線從人物背面方向射來的時候，人物幾乎都處在陰影中，光亮的部分很少，人物的特點都被掩蓋住了。這種光線通常用在表現人物身分不明或者不良分子。

效果應用：
1.身分不明。
2.恐怖。
3.神秘。

背後的光線也是常用的，在表現身分不明、恐怖、神秘等狀態時效果特別明顯。但要注意人物的體形、動作的不同，陰影也會有所不同。

臨摹練習

創作練習

試著用背光畫出神秘的效果。

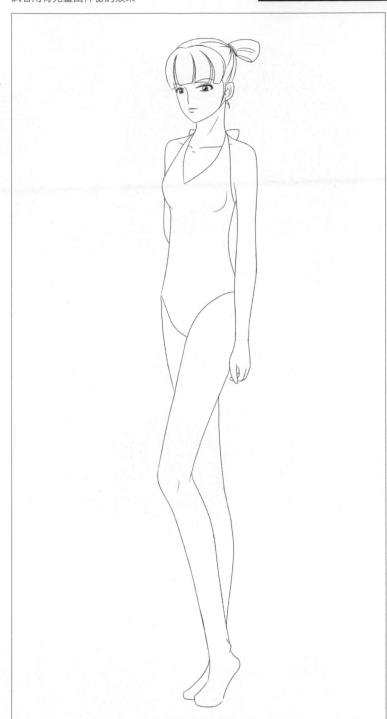

# 弱光的表現

當光線比較弱的時候，人物陰影就很淡，陰影覆蓋的面積也很小，因此弱光給人的視覺衝擊力也不是很強。

陰影部分的區域比較小

光從背面來的情況

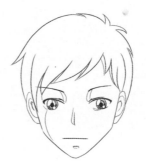
陰影部分的區域很小

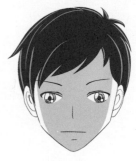
光從背面來的情況

　　當光線比較弱的時候，陰影的顏色很淡，大致用兩種深淺不同的色塊表現就可以了。因為光線比較弱，所以陰影的整體顏色都很淡，不會和面部的整體顏色形成很大的差別。

　　當光線很弱的時候，陰影的顏色更淡，同樣用兩種深淺不同的色塊表現就可以了。因為光線非常弱，所以陰影的整體顏色都很淡，幾乎和面部原來的色調一致了。

臨摹練習

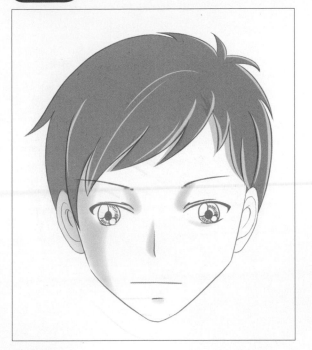

創作練習

# 強光的表現

當光線比較強的時候，人物陰影就很深，陰影覆蓋的面積也很大，陰影部分和面部受光的部分形成了強烈的對比，因此強光給人的視覺衝擊力很大。

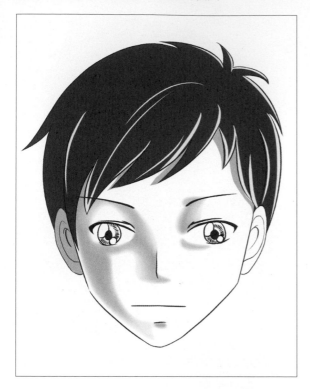
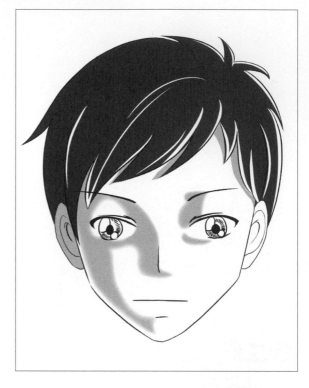

陰影部分的區域比較大

光從背面來的情況

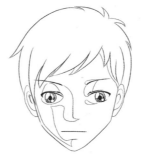
陰影部分的區域很大

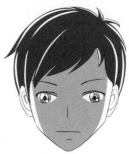
光從背面來的情況

當光線比較強的時候，陰影的顏色很深，大致用三種深淺不同的色塊來表現就可以了。因為光線比較強，所以陰影的整體顏色都很濃，和面部的整體顏色形成很大的差別。

當光線很強的時候，陰影的顏色更深，用三種深淺不同的色塊表現就可以了。因為光線非常強，所以陰影的整體顏色都很濃，陰影區域的邊緣也比較清晰，和面部色調形成了鮮明的對比。

臨摹練習

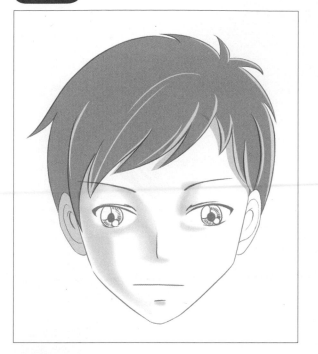 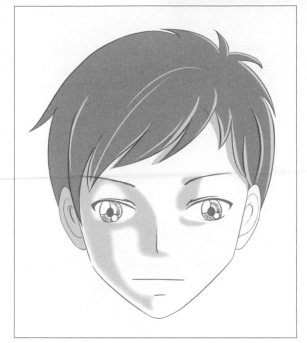

創作練習

# 影子與牆

當人物靠近牆時，陰影會有一部分投在牆面上，它與地面上的影子角度和地面與牆的角度是一樣的。

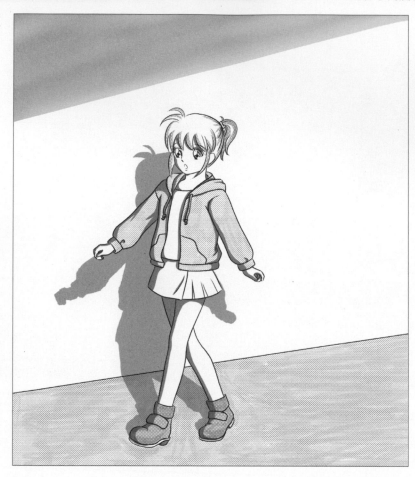

1.首先畫出人物，再定好牆角的位置。

2.根據人物的造型和預先設定好的光線角度，大致地畫出陰影位置的輪廓。

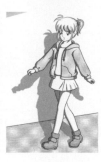

3.調整陰影區域，進一步體現出光源的位置，讓畫面更完整。

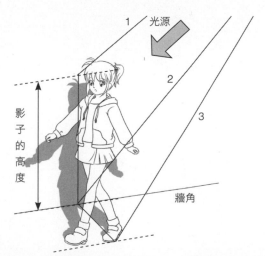

　　影子的位置很重要，不能憑空想像它的位置和輪廓，要畫出正確的影子是有竅門的。

　　注意左圖中的三條表示光線的輔助線，它們能幫助我們分析出正確的影子位置。第一條線表示從光源到人物最高點的連線並延長到牆上，與牆交接的點就是影子在牆上的最高點。第二條線是連接光源到牆角的線，中間經過人物身體的部位就是影子投在牆上與地面的分界點，此點以上的身體部分的影子投在牆上，以下部分就投在地面上。第三條線為光源到人物的最低點，即影子的起點。

　　了解這三條重要的輔助線就能容易地畫出正確的影子。同時還要注意的是，當光源高於人物時，牆上的影子絕對不可能高於人物，當光源低於人物的時候，牆上的影子肯定高於人物。

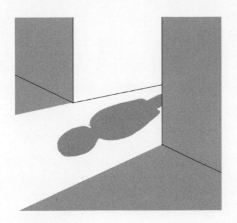

●特殊情況

　　同樣是影子與牆，但是如果沒有明確的人物在畫面中，就會給人截然不同的感覺。

　　用地面的影子表現出牆後面看不見的人物，這種表現手法通常都用來描繪不明身分的人物，體現出一種神秘感與恐懼感。

臨摹練習

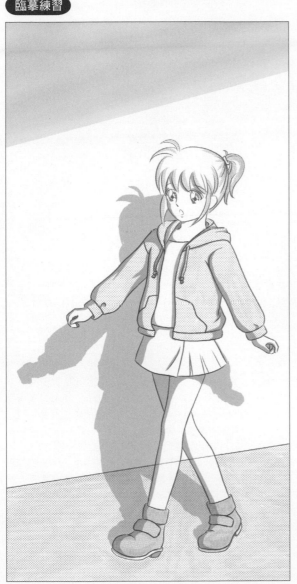

創作練習　為下圖的人物填加出地面與牆上的影子。

# 影子與樓梯

樓梯上的影子會隨著台階的曲折而曲折，而且影子要比平面上的影子長很多。

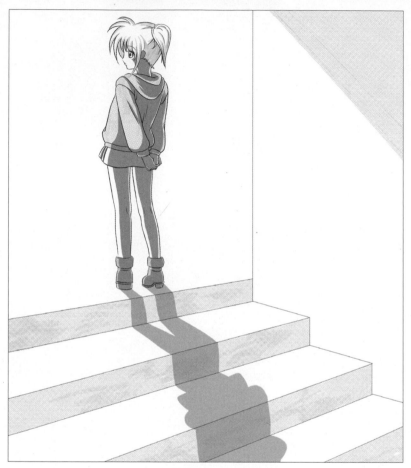

1.首先畫出人物，再定好樓梯的位置。

2.根據人物的造型和預先設定好的光線角度，大致地畫出陰影位置的輪廓。

3.調整陰影區域，進一步體現出光源的位置，讓畫面更完整。

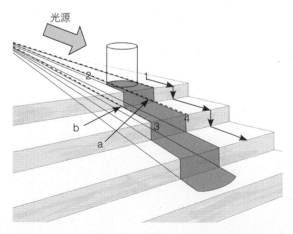

用光線輔助線來繪製樓梯上的影子，與繪製牆邊的影子有些類似，同樣是用光源與物體或人物的某點相連並延長的輔助線來幫助我們分析出正確的影子形狀。

左圖中的第一條線是光源到物體底部一邊的連接線，並延長到第一級台階的邊緣，與台階相交的這點就決定了影子的轉角位置，這時影子的輪廓就應該隨著台階垂直向下延伸。第二條線是光源到物體底部另一邊的連接線，同樣延長到台階的邊緣，這一點決定了影子另一邊輪廓的邊緣，與第一條線共同定出影子的寬度。其中a、b兩點就是影子隨台階垂直延長下來與下一級階梯相交的焦點，而第三和第四條線就是a、b兩點分別與光源連接並延長的線，它們又決定了影子在第二級階梯上的輪廓與寬度。按照此方法繼續往下畫，就能畫出正確的樓梯上的影子，除了要注意影子的長度以外，同樣要注意近大遠小的透視問題。

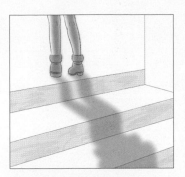 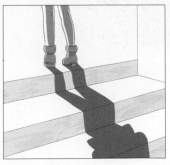

　　光的強弱不同時，影子的深淺與輪廓的清晰度都會不同。根據不同的情況繪製適當的影子效果。

臨摹練習

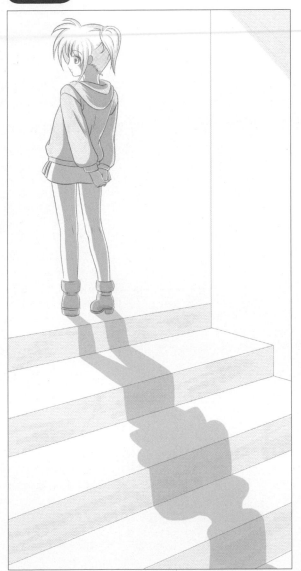

創作練習

# 鏡中的影子

正常情況下，鏡子中的影像都能很清晰地反映出現實中的景象。在畫的時候有很重要的一點需要注意，鏡子中的影像與現實中的景象是左右相反的。也就是說，當現實中的人物抬起右手時，鏡子中的人物則抬起左手。

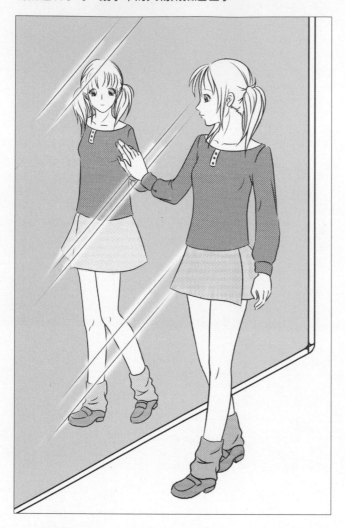

人物離鏡子很近，但是離鏡中的影像比想像中要遠一些，那是因為人物到鏡子的距離也被反映在鏡子中了，所以人物到鏡像的距離是人物到鏡子距離的兩倍。在畫的時候考慮到透視問題，就要把鏡中的影像畫得小一些，體現出現實的人物與鏡中的人物有一定的距離。

掌握好這些基本的問題後，畫畫就容易得多，先畫出現實的人物與鏡子的位置，就可以根據設定好的位置拉出一些輔助線，比如頭、腰、膝蓋等關鍵位置。在透視的作用下，這些輔助線延長後都能相交到一點，這樣可以幫助繪製鏡中的人物。此外，不能忘了把握鏡中人物的比例，避免比例失調。

用頂視角來幫助我們理解現實的人物與鏡中人物的關系。

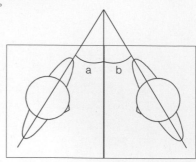

當人物側著身子對鏡子的時候，人物側身的角度和鏡像人物側身的角度是相等相向的，如上圖中角a、角b都是由鏡子為基準線向兩邊張開的，角度也都是一樣的。

現實的人物到鏡子的距離與鏡中的人物到鏡子的距離完全相等，上圖中的a、b兩條線的長度是相等的。

●繪製鏡像時容易出現的幾種錯誤情況

鏡中的人物朝向錯誤　　　　　鏡中的人物位置錯誤

鏡中的人物大小錯誤　　　　　鏡中的人物距離錯誤

臨摹練習

創作練習　為下圖中的人物添加鏡中的影像。

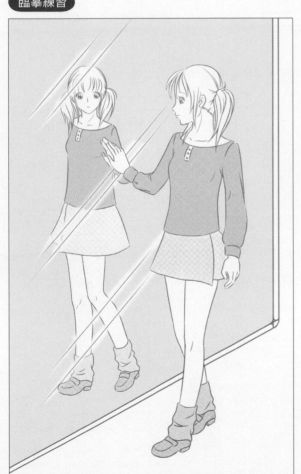

# 水中的倒影

倒影的原理與鏡像的原理相同，都是影像與實際人物左右相反。其實完全可以把倒影理解成把鏡子放在人物腳下照出來的影像。當然，水面不是一直都很平靜的，也不是完全清澈透明的，所以水中的倒影會隨著水波一起變化，影像也會隨著水的清澈程度而變化。

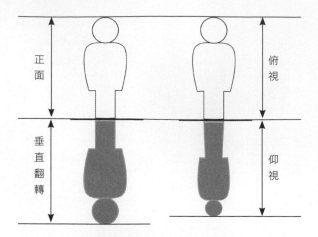

在無透視的情況下，人物與倒影的大小是相等的，倒影就是人物垂直翻轉後的圖像。

在繪畫時要有視覺透視效果，要體現出上大下小，並注意地面上的人物為俯視效果，水中的倒影為仰視效果。

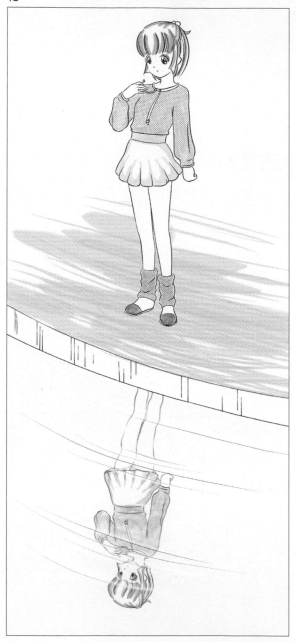

倒影為仰視正確

倒影為俯視錯誤

人物站在台階上，腳與水面有一定的距離，那繪製倒影的時候也一定要把此段距離表現出來。

●繪製倒影時容易出現的幾種錯誤情況

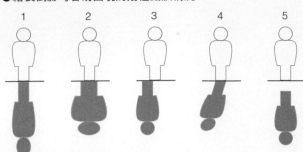

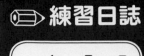

✏️ 練習日誌

年　月　日

1.倒影的長度超過人物的實際身高。
2.倒影比人物大。
3.倒影錯位。
4.倒影形狀歪斜。
5.倒影偏離人物。

臨摹練習

創作練習

根據下列人物試著定出水陸的分界線，並畫出水中的倒影，讓畫面完整。

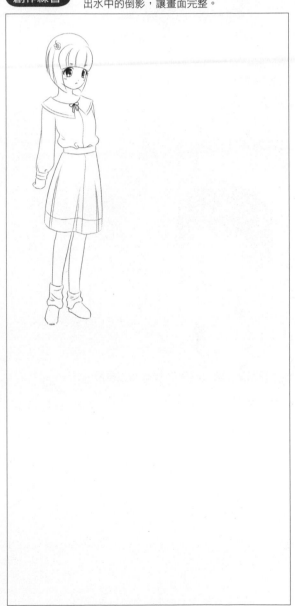

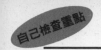自己檢查重點

【問題**1**】為下列人物面部添加陰影，使其分別表現出：
　　　　A.招牌表情，富有魅力、突顯個性。
　　　　B.恐怖、懸疑、脅迫。

A

B

● 第一題提示：A.當面部的陰影位置和面積都很適當時，就能很完美地體現出人物的個性。而當光線從人物的左上方或右上方射來的時候就能體現出人物的個性了。B.要使人物看起來恐怖的光線肯定不是常常能見到的，比如從下往上射的光線就非常少見，當出現的時候就給人很恐怖的感覺。

【問題**2**】仔細觀察下列幾幅圖，請按照強光到弱光的順序排列出來。

A

B

C

● 第二題提示：透過觀察陰影的深淺和陰影的覆蓋面積來判斷光線的強弱。

答案：

【問題**3**】請選出下列鏡像圖正確的一幅。

A　　　　　　B　　　　　　C　　　　　　D

● 第三題提示：人物站在鏡子前時，與鏡中的影像有幾點是絕對相同的，比如與鏡子的距離相同、位置相同還有朝向相同等，了解這些知識點後就能選擇出正確的答案了。

答案：

正確參考答案：A-C-B、B

第 **5** 章

# 渲染氣氛的抽象背景

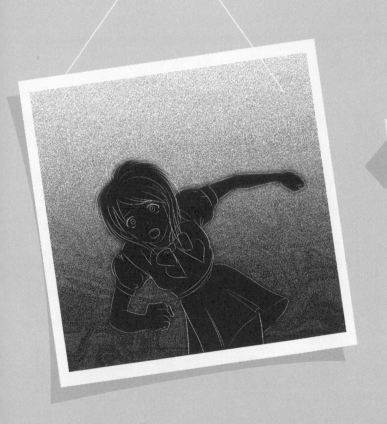

　　漫畫中的人物都會有很多情緒的變化，想表現一種情緒時，我們都會刻畫出相應的表情，但是只用單一的表情刻畫並不能完美地表現出當時人物的情緒，這時候抽象的背景就非常有用了。下面就介紹一些最簡單，也最常用的抽象背景。

# 開心

想渲染出開心的效果，那就要結合畫面的主體，選擇適當的抽象背景，能讓人感覺輕鬆、溫暖。

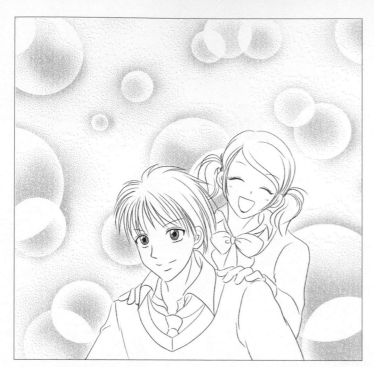

沒有背景的畫面，還是能看出圖中的男女角色是對快樂的戀人。

如果加上簡單圖形的抽象背景，那效果就大不一樣了。圓形的點陣集合不僅讓畫面更豐富，還大大增添了愉快的氣氛。

圖中的女孩開心地向上仰望著，如果沒有背景的圖就只能傳達給人這點信息。

如果在圖中加上五邊形的點陣，就像陽光灑下的光芒，整個畫面讓人覺得輕鬆愉快，毫無負擔。

●不恰當的範例

上圖左中，把閃電的背景用在這幅圖中顯得畫面混亂，不能明確地表達出想要表達的思想感情。

上圖右中，與之前用了相同的背景，卻用了不適合的色調，同樣不能表現出開心的效果，只會讓人看了覺得奇怪。

●適用於開心的背景還能夾雜一些其他的情緒，讓畫面的吸引力更強

小碎花渲染出角色的少女情懷。

隨意排列的花邊，使畫面透著浪漫氣息。

雲霧效果加上圓形點陣給畫面，增添夢幻效果。

連續的方塊使畫面流露出天真與童趣。

臨摹練習

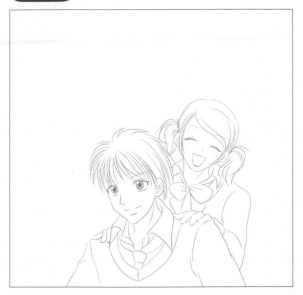

創作練習

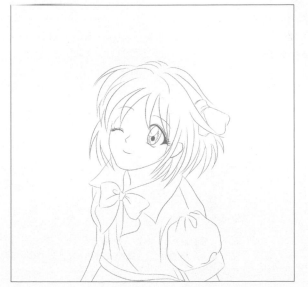

# 孤獨

想表現人的孤獨感可以結合灰暗的色調來加強表現力度，而且還能表現出人物更豐富的思想感情。

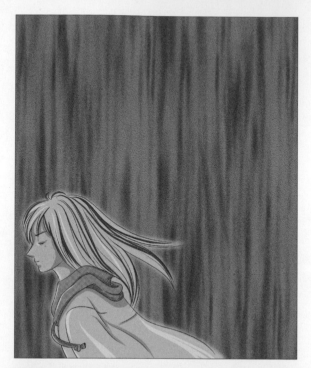

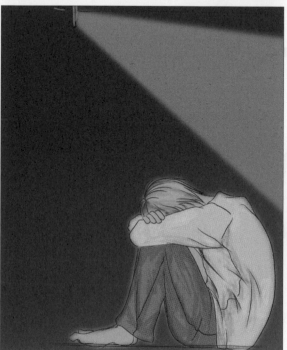

這個畫面是想表達一種傷心離去的感情。但是加上了豎形的雲理效果，並讓整個畫面變得暗淡，就體現出人物更多的心理狀態，說明人物是帶著無奈和絕望離開的。比之前的傷心地離開更多了一層複雜的感情。

雖然看不到人物的表情，但是從人物的動作上能看出來他是很孤單的。用漸變的深色塊表現黑暗與門縫透出的微弱燈光相結合，就更能體現出人物自閉又無助的心理。比之前單一的情緒更豐富一些。

●不恰當的範例

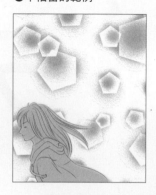 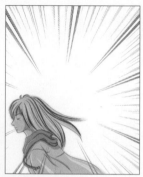

　　上面兩幅圖是想表達出人物孤獨悲傷的感情，但是與背景搭配起來卻很不合適，五邊形點陣與閃光效果的背景，都不適合用來表達孤獨悲傷的感情。

●同樣適用於表達孤獨情感的背景

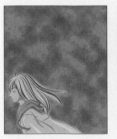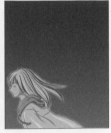

臨摹練習

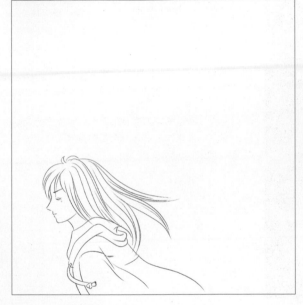

創作練習

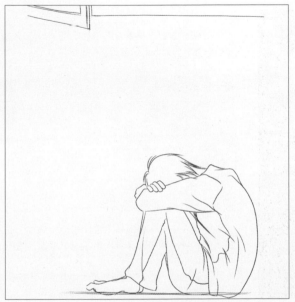

# 吃驚

吃驚是很常用到的表情，吃驚的程度也都大小不同，但是在漫畫中通常運用誇張的手法來表現人物吃驚的表情，所以就可以用帶有尖銳圖形的抽象背景來增加吃驚的程度。

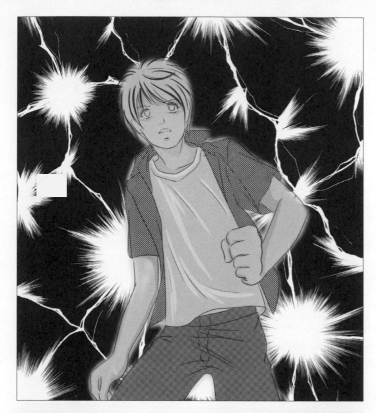

沒有背景的吃驚表情很單一，不能突出吃驚的程度，如果加上發光與閃電的背景就可以大大增加人物內心驚訝的程度了。

運用誇張的人物表情來表現吃驚，如果加上雜點的強烈閃光，效果就更加明顯了。

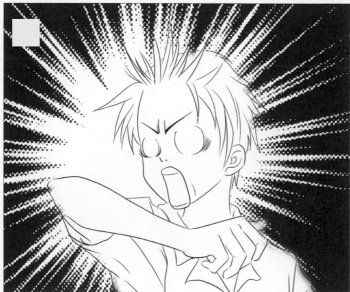

●不恰當的範例

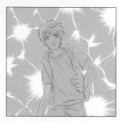 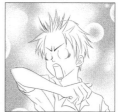

上圖左中，人物與背景色調相同，沒有形成對比，即使用對了背景圖案也不能體現出人物內心的吃驚程度。

上圖右中，圓形圖案的背景太柔和，不適合表現人物內心突然發生變化以及吃驚表情。

●同樣適用於表現吃驚表情的背景

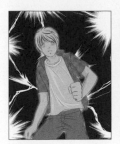 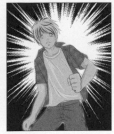  

臨摹練習

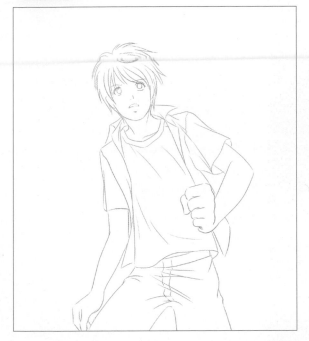

創作練習

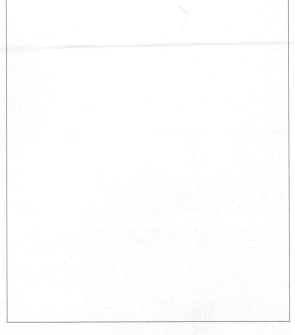

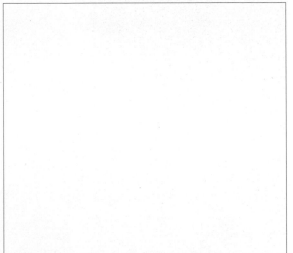

# 恐懼

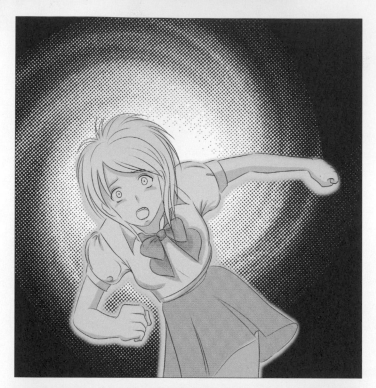

　　人物身後的背景是一片黑暗中的大漩渦，表明恐怖來自後方，而人物則非常害怕地拼命逃跑。而沒有背景的圖就無法表達出這些信息。

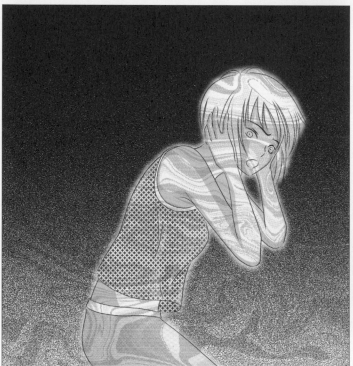

　　漸變點陣結合大理石的紋理圖案，製造出人物內心強烈恐懼而又無助的效果，與只用表情體現恐懼的圖比起來，這幅圖的恐懼效果更強烈、更吸引人。

●不恰當的範例

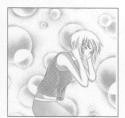

　　過淡的色調和不相符的背景圖案讓畫面變得很混亂，不能體現出人物恐懼的情緒。

●同樣適用於表現恐懼感的背景

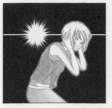 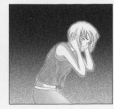  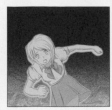

臨摹練習

創作練習

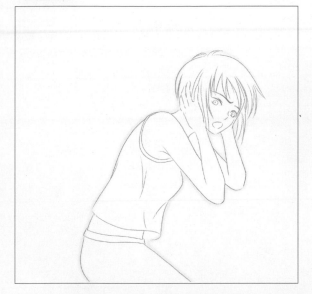

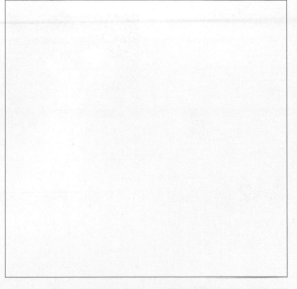

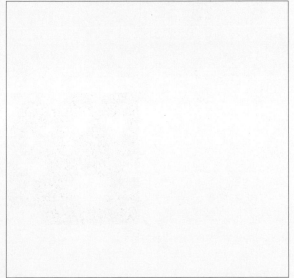

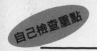自己檢查重點

【問題 **1**】在下列圖中選出抽象背景運用不恰當的兩項。

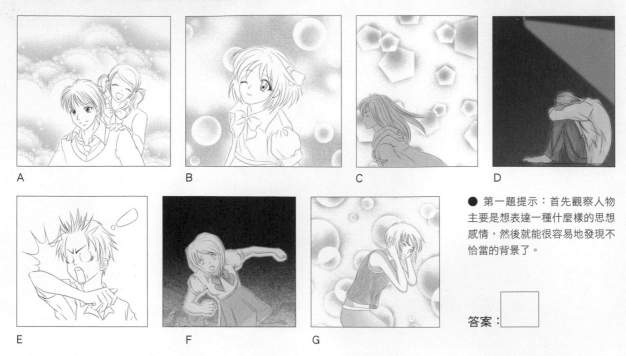

A　　　　B　　　　C　　　　D

E　　　　F　　　　G

● 第一題提示：首先觀察人物主要是想表達一種什麼樣的思想感情，然後就能很容易地發現不恰當的背景了。

答案：☐

【問題 **2**】在下列抽象背景中分別選出表現陽光與吃驚的背景。

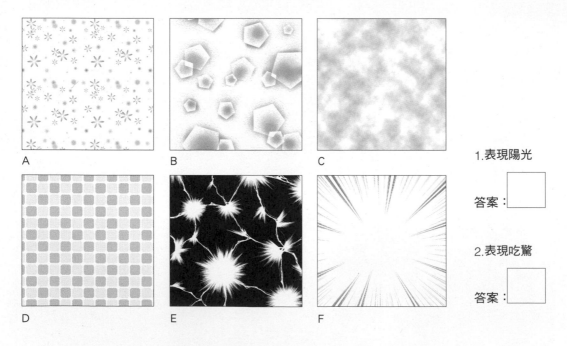

A　　　　B　　　　C

D　　　　E　　　　F

1.表現陽光

答案：☐

2.表現吃驚

答案：☐

正確答案請看：CG、BE

96